U0072536

藝術家的故事01

林布蘭特

韓秀◎著

寫在前面

二〇〇一年的五月,我在曼哈頓步行看畫廊。這一天,從蘇荷區到潮汐區再到五十七街,著實累了。在西五十七街二十四號,從頂樓數個畫廊看起,一層層慢慢往下走,終於感覺筋疲力盡,於是跟自己說,再看最後一家,然後就回旅館休息。

推開畫廊的橡木大門,室內燈光柔和,氣氛高雅。客人不多,兩三位而已,各自凝神看畫,沒有一絲聲響。八幅林布蘭特 · 哈門斯 · 凡 · 萊恩(Rembrandt Harmensz van Rijn)銅版蝕刻作品,有大有小,疏疏朗朗,懸掛在牆上。每一幅作品頂端都裝置了極為專業的燈光照明,畫廊中心的硬木圓桌上放著幾副放大鏡供客人觀察作品細部使用。

毫無疑問,在著名的《一百基爾德》註旁邊不遠處的就是這一幅B.237 號,10.3×12.8 cm 的小幅作品《有兩隻牛的風景》,被鑲在一個極為典雅、精緻的暗金色畫框內。說明文字指出,這幅版畫是一九九八年製作的。如果,這幅作品是根據林布蘭特親手刻的銅版製作的話,那麼在這個世界上應該只有兩幅。B.237 的銅版曾經消失了一段漫長的歲月,曾經混跡於一堆十七世紀的銅版中,在倫敦某個廢棄倉房中被發現的時間是二十世紀末。據說,藝術家們用這個銅版製作

了兩幅版畫之後，線條就不夠清晰了，再製作版畫必須先要在銅版上下功夫，但是，那將是現代人的刀痕，而不再是林布蘭特的手筆。

這是可能的嗎？我的運氣不可能這樣好吧？我面對的竟然真的是這兩幅中的一幅嗎？我艱難地舉起放大鏡，細細審視那無比流暢的線條，那細窄的邊白，粗糙的孔緣，被「磨過的天空」，背光的牛隻線條柔美強勁，迎著日光的牛隻在陽光的照射下通體透明，都是我所熟悉的。與我在美國國家藝廊所看到過的數百年前製作的這幅版畫相比較，近景纖毫畢現，背景的山影卻朦朧起來，真的是畫家最後一次蝕刻的結果嗎？較之早年作品以及後人再做的複製品，這一幅版畫作品「繪畫」的企圖心更加明顯，而這，正是林布蘭特與講究線條的杜勒（Albrecht Dürer）之間最大的不同點。

時間在不知不覺中滑過去了。猛然間，身後有人輕聲說話，「很美，非常精湛的作品。」我

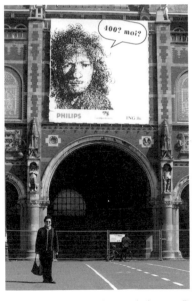

2006 年，林布蘭特四百歲生日，我奔到阿姆斯特丹去看望他，與年輕的林布蘭特合影於荷蘭國家美術館側門前。

頭也沒回，「是兩件中的一件？」「是的，毫無疑問。」

我猛然轉身，面對著衣冠楚楚的畫廊主人，「這麼罕見，您怎麼捨得割愛？」

兩鬢斑白的畫廊主人微笑，「一個人不必擁有太多。」停頓了一下，他問我，「在您的收藏裡，有其他的林布蘭特版畫嗎？」我搖搖頭，「一張都沒有。我一直在尋找一幅優秀的複製品，可是沒有找到。」

「您找了多久？」

「十五年。」

「為什麼是 B.237 呢？」

「我深愛這幅作品，因為它讓我看到林布蘭特的笑容。在他的一生當中，難得一見的，發自內心的，歡喜的笑容……，當然還有伴隨著它的迷人的故事……。」我淚眼模糊，語無倫次，有點不好意思。

畫廊主人微笑，「現在你找到了，而且，不是假手後人修版的複製品……。」

我掙扎著讓萬千思緒平和下來，準備告辭，「非常感謝。您的畫廊讓我看到了這幅作品，我已經心滿意足。」講老實話，我根本不敢心存擁有這幅作品的奢望。

閱人無數的畫廊主人目光銳利，他凝神注視著我，稍後，很親切、很誠懇地跟我說，「放心，你買得起。而且，你會珍惜。林布蘭特也

會很高興，他的作品能夠長久地留在你身邊……。」

　　果真，我買得起。十天之後，畫展結束，這幅作品會請專業快遞送到北維州我們家裡。「連同畫框，當然還有這件作品的保證書。」畫廊主人將信用卡還給我的時候，很周到地做了說明。此時我才發現，畫廊早已空無一人。窗外的曼哈頓早已是燈火燦爛。

　　回到旅館，我打電話給我的先生，「今天，我花了一筆錢。」

　　「你不在醫院裡吧？」他驚問。

　　「不，我不在醫院裡。我找到了 B.237。」

　　「不會是林布蘭特的銅版吧？」他小心翼翼。

　　我的眼淚終於流下來了，「是林布蘭特……」

　　「天哪，我們實在是太幸運了……」

註：相傳，這幅原本標題是《基督佈道》、《馬太福音之訊息》、《基督醫治病人》的蝕刻作品，當年印製出的每一幅版畫都可獲得一百基爾德報酬，因而獲得《一百基爾德》的命名。基爾德（guilder）也被譯為荷蘭盾。

1

林布蘭特出生在萊登（Leiden）一位善於經營的磨坊主家庭裡，那一年是一六〇六年。與歐洲的其他國家相比較，理性主義的思潮此時此刻在荷蘭已經抬頭，此地的宗教政策隨之相當的寬容。十七世紀的荷蘭社會大眾多半認同喀爾文新教（Calvinism: The Reformed Church），但是對羅馬天主教、路德教派、再洗禮教派、猶太教等等，基本上還算友善。雖然政府明文規定，非喀爾文新教徒不能擔任政府公職，可是也沒有太多人真的把這條規定當一回事。反倒是好多人記得政府在一五七九年的文件裡說：「人們不會因為宗教信仰而遭到逮捕和迫害。」雖然，不是很具體、很全面，但是這樣的政策還是吸引了很多有思想、有技術的外國人奔到荷蘭來逃避本國的宗教迫害。偉大的數學家、解析幾何之父、

物理學家、思想家、歐陸理性哲學的奠基人笛卡兒（René Descartes）就是因為受不了法國宗教勢力的禁錮，喜歡荷蘭自由的學術空氣而來到阿姆斯特丹的。這些來自歐陸其他地方的人都成為振興荷蘭強有力的人力資源。當然，笛卡兒絕計想不到，因為他的研究，而使得荷蘭畫家林布蘭特在漫長的歲月裡永不停止地探索，千方百計試圖使用數學家的方法來解決繪畫創作中的某些前人從未觸及的重要課題。

十七世紀初，荷蘭的國力蒸蒸日上，東印度公司的創立和發展抑制了葡萄牙在東方的霸權，跟著誕生的西印度公司又使得法蘭西和英格蘭不能獨霸西非與美洲。也就是說，這個時候的荷蘭在世界上建立起一個龐大的貿易網，獲利極豐。荷蘭的地理位置也很特別，須爾德、馬斯、萊茵三條大河都從荷蘭入海，造就了面對大西洋的天然良港。於是，造船業與運輸業蓬勃發展。阿姆斯特丹成為最為便利的轉運港，也成為最為豐沛的貨物集散地和最為壯觀的市場。謝天謝地，荷蘭政府很少插手商務，採取樂觀其成的態度；如此

這般，商業帶動了金融業與保險業，阿姆斯特丹也成了整個國家的金庫，開啟了荷蘭的黃金時代，帶領這個低地國迎向一片繁榮的盛景。

就在這樣豐足而自由的氛圍裡，林布蘭特長大成人。在他很小的時候，就喜歡利用任何可能找到的材質，用彩色筆在上面畫圖。大約不到十歲，他看到了路加斯・凡・雷登（Lucas van Leyden）的作品，大為歡喜，很誠實地向父母表示，他將來要成為像路加斯那樣偉大的畫家。沒有想到，父母聽了他的豪言壯語竟然傷心地搖頭，他們認為，整個社會都有同樣的認知，畫家的前途就像被盪平的巴比倫一樣悲慘。他們很誠懇地告誡林布蘭特，他將來要做一位虔誠的基督徒，也要成為一位有社會地位的人。

聰明的少年林布蘭特從這一場對話中了解，在繁榮的荷蘭，畫家只是普通的老百姓，是「沒有社會地位的人」。如果要成為畫家，又不想傷父母的心，一定要動點腦筋才行。林布蘭特的兄弟裡面有一位繼承父業成為稱職的磨坊主，另

外一位成為鞋匠，加入了此一行業的公會，父母對他們都很滿意。於是，林布蘭特在十四歲的時候結束了在拉丁學校的學習，便向父母表示要進入萊登大學深造。父母非常歡喜，他們相信，將來，他們的孩子會成為一位法學博士，帶給家族無上的榮光。他們完全沒有想到，這位大學生根本沒有上過一堂課，根本沒有碰過任何一本教科書，也根本沒有見過任何一位教授。他悄悄地進入萊登畫家史汪寧柏格（Jacob Issacsz van Swanenburg）的畫室，跟這位畫家學畫。父母發現孩子從大學逃學了，尚未來得及表示憤慨，畫家史汪寧柏格就來到了磨坊主的家，他跟林布蘭特的父母解釋，他相信，將來林布蘭特會成為荷蘭最偉大的畫家，「這個孩子的前途是無法估量的。」他請求磨坊主夫婦允許林布蘭特跟他學畫，當然他們得為孩子付學費。談起學費，磨坊主發現，畫室的學費比大學便宜，而且畫家負責學生的食宿，於是欣然同意。在這場愉快的談話中，可敬的磨坊主暫時忘記了覆滅的巴比倫。要知道，史汪寧柏格並非泛泛之輩，他來自有

權勢的畫家世家，他的父親曾經多年擔任萊登的市長。這樣一位顯赫的大人物如此賞識林布蘭特，讓磨坊主夫婦感覺十分有面子。但是，這場談話之後沒有多久，林布蘭特就悄然離開了他的第一位美術老師。沒有人知道原因何在。

林布蘭特從小就幫助父親工作，對於磨坊，他從來沒有怨言。父母自然歡喜。但是他們不知道為什麼林布蘭特喜歡磨坊。原來，在天氣晴朗、陽光明媚的春日裡，窗戶很小的磨坊裡會出現一種景象，人們司空見慣不會有任何印象，但是林布蘭特的眼睛是不一樣的，他會看到光線的變化，他喜歡長久地注視著磨坊裡光線頑皮的遊戲。

一個四月天，四月十四日，幾十年以後他還記得這個日子。一連三個星期的春雨之後，強光照射中，整個磨坊內部都充滿了一種奇特明亮的光線。按照林布蘭特的看法，風車的翼使得這由太陽和薄霧製造出來的有趣光線格外奇特。這一天，林布蘭特和他的弟弟被父親派去磨坊清點麻袋。工作完成後，父親又發現有幾個麻袋需要修補，就指派林布蘭

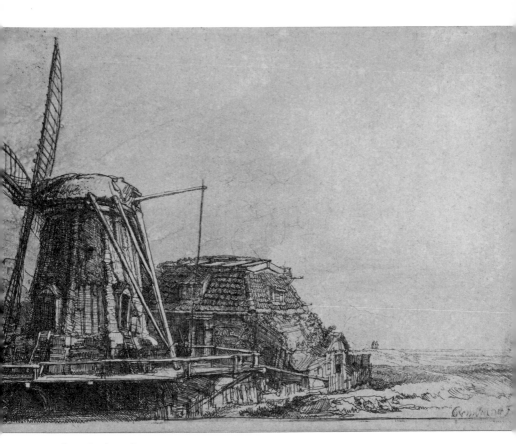

《風力磨坊》(The windmill，1641)

林布蘭特是舉世公認最偉大的蝕刻版畫家，這種技法見於 16 世紀初，至林
布蘭特發揮到極致。林布蘭特從小在磨坊裡幫父親工作，天氣晴朗時，喜歡
觀察磨坊裡的光線變化，光影也成為他往後作品中最重要的特色。

特來完成這項工作，指派他弟弟去做別的事。林布蘭特坐在磨坊的角落裡，很快做完了修補的工作。這時候，他發現戶外颳著清新的東風，風車的翼從窗口掠過，發出好像搬動火槍栓一般的卡卡的聲響。每當風車翼掠過窗口的時候，磨坊裡就變得漆黑，這個時間非常短暫，可能連百分之一秒都沒有，但是這個時間是「看得見的」，因為明亮與漆黑的瞬間轉換。這個發現讓林布蘭特感覺大為有趣。但是更加驚人的事情還在後面，磨坊的橡木上用鐵鍊吊著一個巨大的鐵絲籠子，裡面裝滿了碩大的老鼠，是專職的捕鼠人捉到的。這個時候，林布蘭特發現，這隻籠子前後左右的光線是不一樣的！這個不一樣還不是固定的，隨著風車翼的動作，鐵籠周圍的空氣是活的，光線是千變萬化的！更令人興奮的是，哪怕磨坊內部在瞬間變得完全漆黑，磨坊裡的一切都還存在，自己和手裡的麻袋並沒有消失！當光線恢復了的時候，磨坊裡和平時一樣並沒有什麼色彩，但是，就在這個時候，林布蘭特似乎聽到了神的提示，這千變萬化的光線是可能變成藝

術語言的，是可能用色彩來表現的。在伸手不見五指的黑暗中，所有仍然存在的事物也是可能用色彩來表現的。

真的嗎？色彩真的會有這樣神奇的力量嗎？少年林布蘭特屏住呼吸、雀躍不已。繼而滿心疑惑，他問自己，怎樣才能夠將光線的變化、這些隱藏在黑暗中的東西搬到紙上或者畫布上去呢？

$$2$$

　　帶著這樣的問題，林布蘭特來到了史汪寧柏格的畫室。

老師很喜歡這個學生，對這個學生有很高的期待。但是，林

布蘭特很快就發現，親愛的老師並沒有能力回答這樣的問

題。於是，在他十七歲的時候來到了令人眼花撩亂的阿姆

斯特丹，找到了以歷史題材為主的著名畫家拉斯曼（Pieter

Lastman），跟他學畫。

　　在拉斯曼的藝術世界裡，有一位偉大的義大利畫家留

下了至深至鉅的影響。他就是巴洛克畫風的奠基人，激

進自然主義的身體力行者卡拉瓦喬（Michelangelo Merisi

Caravaggio）。卡拉瓦喬喜歡請普通人擔任模特兒，義大利

的教堂壁畫多將神聖家族與聖人們美化到無與倫比的地步，

卡拉瓦喬不為所動，在他的筆下，聖人與普通人並沒有差

別。他用幾乎是物理學的精確觀察,將筆下人物畫得極為生動、極富戲劇性。他也非常嫻熟地運用明暗對照的技法,使得整個畫面層次分明,強調、凸顯了畫作的主題。他一六〇一年的畫作《以馬忤斯晚餐》中,眾人驚訝地認出了耶穌,明白祂已經復活;耶穌平靜的面容與眾人訝異的表情在畫面上形成鮮明的對比。卡拉瓦喬畫這幅畫的時候,林布蘭特還沒有出生。拉斯曼津津樂道地引領著年輕的林布蘭特逐漸找到他喜愛的表現手法。此時的林布蘭特已經知道,自己少年時在磨坊裡發現的問題不是很快就能夠得到答案的,他必須耐心地、慢慢地在創作中尋找真正屬於自己的路,實現他自己的理想。

但是,這並不妨礙林布蘭特喜歡卡拉瓦喬,追隨卡拉瓦喬的技法。他很喜歡卡拉瓦喬一六〇二年的作品《耶穌被捕》,也許林布蘭特當初只是非常著迷於這幅作品,並沒有意識到,若干年後,他自己更進一步,不只是用畫筆表達出人物的表情、情緒,而是顯露出人物內心的波瀾以及深邃的

精神世界。到了二十世紀，才有藝評家中肯地面對卡拉瓦喬的非凡成就，認為卡拉瓦喬對後世畫家的影響僅次於米開朗基羅（Michelangelo di Lodovico Buonarroti Simoni）。同時，也認為，如果沒有卡拉瓦喬，便不會有魯本斯（Peter Paul Rubens），也不會有林布蘭特、維梅爾（Jan Vermeer）等等這一大票在人類文明史上留下珍貴遺產的十七世紀荷蘭畫派的重要人物。但是終其一生，在林布蘭特的腦袋裡，並沒有要超越前人的念頭，他只是一門心思順著自己的思路去解答他為自己提出的問題。他絕計沒有想到，三、四百年以後，世界已經明白，在米開朗基羅與林布蘭特這兩座孤峰之間，並沒有別的山峰達到他們的高度。對於這樣的見解，相信林布蘭特聽到了也還是會無動於衷，因為他一生追求的理想就是他自己，他的生命就是他的理想，他一生努力工作，完成的只是他身為藝術家的理想，別人怎麼看、怎麼想，與他的工作毫無關係。會影響到生計啊！智商不需要很高，人人看得見「市場決定畫家的命運」這樣一個淺顯的事實，林布蘭

特卻「看不見」。異於常人的林布蘭特看得見普通人、普通
畫家都看不見的東西，他看得見光線與時間的關係，他看得
見光線與物體之間的距離，他正在將他看見的事物用色彩表
現出來。

　　也不過半年的光景，一六二四年，林布蘭特十八歲，
從阿姆斯特丹回到了故鄉萊登，與他的好朋友里凡思（Jan
Lievens）一道共用一間畫室，走上了職業畫家的人生路。
兩個年輕人一道愉快地共事，有七年的日子。在此期間，他
自己不但聲名遠播，而且也開始收學生。他的辦法有點像拉
斯曼，給學生們很大的自由思考的空間。人們常常說，魯本
斯的學生走的多是魯本斯的路子，林布蘭特的學生卻各有各
的發展方向，其畫風真的很像林布蘭特的，絕無僅有。

　　里凡思同林布蘭特在一起工作，一起經營他們的事業，
他卻沒有發現，身邊的朋友正在迅速地超越同時代所有的畫
家。林布蘭特正在一步步地離開古典主義。他的筆觸正在從
極為細膩走向「粗糙」。林布蘭特二十二歲時畫的自畫像正

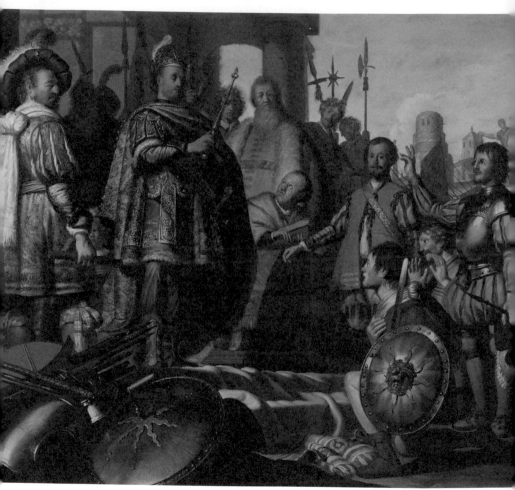

《歷史上的一幕》(1626)

《聖司提凡殉教》(1625)

《宦官的洗禮》(1626)

《奏樂》(1626)

從《聖司提凡殉教》、
《宦官的洗禮》等作
品中,可看出林布蘭
特早期的畫作,構圖
和主題均受拉斯曼影
響,崇高的繪畫主題
以歷史題材為主,並
可以明顯看出林布蘭
特開始注重畫面的戲
劇性效果。

好是一個極好的證明，青年畫家的右臉頰光線明朗、肌膚細膩，連同脖頸與衣領都描繪得非常精緻。畫家臉部，尤其是前額與眼睛卻籠罩在陰影裡。這樣的畫像在二十世紀是大家都司空見慣的，在十七世紀卻是空前的創舉，這雙可以洞察一切的眼睛在黑暗中格外明亮、格外深邃！親愛的里凡思完全沒有注意到。他自己後來畫過無數美麗的肖像，都沒有這樣睿智的前額，也沒有這樣深邃的目光。

就在這段時間裡，就在他二十歲的這一年裡，林布蘭特曾經抽空來到阿姆斯特丹。有人看到他在街頭寫生，情狀極為特別，便把自己親眼所見記錄了下來。這個人也大大的有名，他就是十五年以後成為林布蘭特家庭醫生的凡・隆（Dr. Joannis van Loon）醫生。

一六二六年的復活節早上，陽光燦爛，凡・隆醫生和他的三位朋友來到了港口附近的老斯漢斯街，發現運河邊上聚集了許多人，大家都在關注著一座房子裡發生的騷動。忽然之間，有人從房子後面躍上了房頂，而且手裡有槍！街道

上圍觀的人群一面大呼小叫、一面紛紛飛快逃跑，躲到樹後或是堆積貨物的地方掩藏起來。原來是喀爾文教徒同阿米尼烏斯教徒在這裡發生了衝突。在黃金時代的荷蘭，在相當和平、秩序井然的阿姆斯特丹，果真是一個非常突兀的事件。很快地，警衛團前來維持治安，圍觀的人群有恃無恐，紛紛從藏身之處走了出來，手裡多了石塊、木棍，甚至刀子與斧頭。混亂之中，警衛團中毫無實戰經驗的年輕士兵被不明物體擊傷，恐懼中開槍擊斃一個騷亂分子，於是引發更大的混亂。整整半個鐘頭，棍棒、石頭齊飛，人群瘋狂叫喊，有人被流彈擊傷，有人被石塊、棍棒擊中。臨街房屋的玻璃被擊破，嘩啦啦掉落在街道上，讓整個局勢更加火爆。就在這一團混亂中，出現了一個極為別緻的風景。一位年輕人對身邊的喧囂充耳不聞，竟然很優閒地倚著一棵樹，好像身處優雅靜謐的花園裡。他手裡拿著一本素描本子，正在為一個乞丐畫像。他面上的表情祥和自信，甚至非常的愉快，似乎是找到了極佳的模特兒。看他老神在在的模樣，凡·隆醫生大

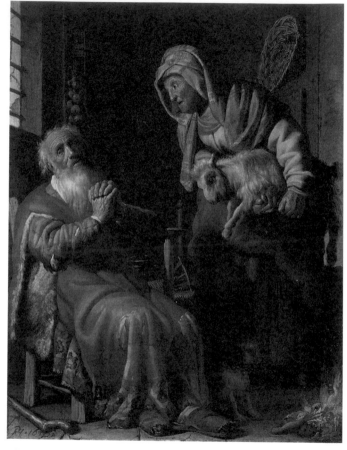

《托比特責怪安娜偷小羊》(1626)

畫中描述妻子安娜帶回一隻雇主送給她的小羊，雙眼失明的丈夫
托比特誤以為小羊是妻子偷竊而來。在這幅作品中，林布蘭特以
母親為模特兒，並首次高度發揮明暗對比強烈的光影。

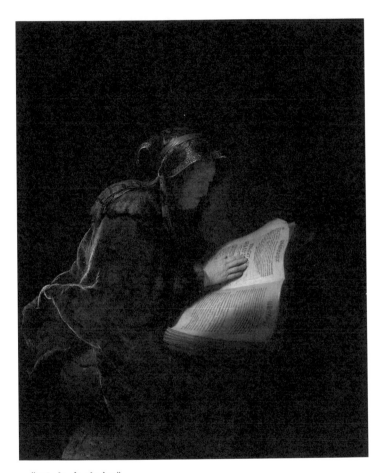

《預言者安娜》(1631)

這幅也是林布蘭特以母親為模特兒的傑作,此處的女預言者沒有高
高在上的氣勢,只有飽含人生智慧的長者面容。林布蘭特經常將周
圍的小人物納入畫中,因為他認為所有的人物都是由上帝創造出來
的,沒有特別的不同。

急，不顧四處飛濺的碎玻璃，從藏身的酒店裡伸出頭來，對著那青年畫家大喊，要他躲避。街上實在太吵，年輕人沒有聽見，繼續作畫。醫生好不容易掙脫了朋友們的攔阻，飛奔到外面，那青年畫家已經蹤影不見。但是，在亂陣中，畫家專心作畫的形象卻在醫生的腦海裡留下了深刻的印象。

凡·隆醫生當時根本不知道，這位年輕人就是林布蘭特，就是那位在十九歲的年紀就畫出《聖司提凡殉教》（Martyrdom of Saint Stephen），在二十歲的時候就畫出《宦官的洗禮》（The Baptism of the Eunuch）、《奏樂》（The Music Party）、《歷史上的一幕》（Palamedes before Agamemnon）這些重要作品的天才畫家。要等上很多年，凡·隆醫生對美術的認識才能夠從林布蘭特的作品中得到啟蒙。

當然，醫生也不知道，二十歲的林布蘭特在萊登已經是頗有名氣的收藏家，他收藏許多珍奇的衣物、絲綢布料，張掛在他的工作室裡。那許多金紅、米黃、赭石、耦合、淡綠、

24

深灰的絲綢、棉麻織品上精緻的花紋，透明紗羅層層疊疊的優美曲線在陽光充足的畫室裡都帶給林布蘭特無限的靈感，他用畫筆準確地描摩它們，成為畫面上不可或缺的精采，留下了某個歷史時期，某種文化，某個人物特殊的印記。就在這一六二六年，林布蘭特完成了一幅極為精湛的作品《托比特責怪安娜偷小羊》（Tobit and Anna with a kid），正是一個極好的例證，托比特身上紅色的袍裾、安娜頭上金銀色調的披肩都展現出林布蘭特對於衣物精準的觀察與表現。畫家以自己的母親作為安娜的模特兒，老人家飽含同情的目光讓後世聯想到林布蘭特另外一幅以母親作模特兒的傑作《預言者安娜》（The Prophetess Anna），畫中人物專注、虔誠的儀態顯露出女預言者溫厚、純良的個性。當我們面對這些作品的時候，我們對於這位畫家的母親、磨坊主的妻子、麵包師的女兒會產生出真誠的敬意。透過這些作品，我們也能夠體會到林布蘭特對母親深切的情感。毫無疑問，這真摯的情感在畫家成長的過程裡是至關緊要的。

3

　　十五年以後，林布蘭特的妻子莎斯琪亞（Saskia van Uylenburgh）病重，畫家孩子的保母迪爾克絲（Geertge Dircx）就近請一位醫生上門看病。於是，一六四一年十一月，一個陰冷的雨夜，凡‧隆醫生來到了位於高級住宅區的安東尼‧布雷街出診。開門的男士舉止斯文，談吐溫和，像是受過極好教育的，但是他又非常的魁梧、結實，有著石匠般寬寬的肩膀、強有力的臂膀、靈巧準確的雙手。整座房子有一種酸味，讓醫生覺得好像走進一位煉金士的居所。但是，房子裡充塞了太多的油畫、版畫和素描，到處都是顏料、畫筆、花瓶、用羊皮紙包著的厚厚的書籍、盤子、錫鉛合金的杯子、羅馬皇帝或者將軍的頭像和胸像、老舊的地球

儀、配劍、武士的頭盔……。在雜亂無章中卻有著一種相當詭異、相當執著的秩序。更多的是畫，牆上掛著、桌旁倚著、椅子上堆放著……。醫生終於明白，他面對的應當是一位畫家。而且，這位男主人的側面是這樣的生動，隨著窗外一個霹靂，蓬鬆的鬈髮下面那個自信滿滿的表情被閃電照亮，腦子裡電光石火一閃，醫生終於認出了十五年前在那個混亂的復活節見到的青年畫家就是面前這位先生，遂忍不住好奇地詢問，在那樣的混亂中，他何以能夠集中精神作畫，而完全不顧身邊的危險？林布蘭特笑答，「危險嗎？真抱歉，我竟然沒有感覺到。只是，我面前的那個乞丐正全神貫注看著對街的小商店，等著機會來到便可以衝過去順手牽羊一番。他那一副躍躍欲試的模樣，非常有趣，非常難得，我趕快把他畫了下來。這幅作品很成功，真的很有意思，您要不要看一看？」一邊說話，林布蘭特竟然停下了腳步，似乎現在就準備帶醫生去看畫了。看著林布蘭特臉上天真爛漫的笑容，醫生只能搖頭嘆氣。家裡有著臥床的病人，他一談到繪畫，卻

將所有的憂煩拋到了九霄雲外。從這一刻起，醫生就認定林布蘭特的腦袋裡大約只有繪畫這一件大事情，任何其他事物都無法讓他分心。醫生便提醒畫家，現在的重點是病人。林布蘭特馬上點頭，然後頭前領路，把醫生帶進病人躺著的大房間。

凡·隆醫生熟讀蒙田（Michel de Montaigne）的作品，滿腦袋都是「現代人」的思想，尤其具有非常現實的生死觀，對於人的大限，採取坦然面對的態度。當林布蘭特家的保母迪爾克絲毫無禮貌地「邀請」醫生出診的時候，他就預感到這個家庭裡有些不愉快的事情正在發生。當他跟著迪爾克絲來到布雷街上一棟四層的大宅的時候，尚未進門，他似乎已經看到了不出一年這裡將要掛起的黑紗，心頭已經蒙上了一層陰影。

林布蘭特卻沒有醫生的憂慮，他相信醫生進門以後一切都會好轉，莎斯琪亞一定會恢復健康。

一六三一年，林布蘭特離開萊登，來到阿姆斯特丹，寄

居在藝術品經紀人尤倫堡（Hendrik van Uylenburgh）家裡。

一六三三年，林布蘭特不但結識了尤倫堡的表親莎斯琪亞，而且，兩個滿心歡愉的年輕人還到佛里斯蘭

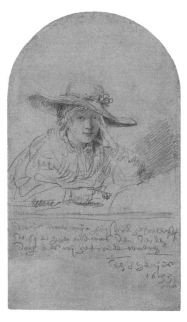

（Friesland），到尤倫堡家族的故鄉去遊覽了一番。二十七歲的林布蘭特當時的心情是非常歡快的，美麗的莎斯琪亞就在身邊。佛里斯蘭的景致也隨著高昂的心情變得更加賞心悅目。就在這個難得的快樂時分，林布蘭

《戴大草帽的莎斯琪亞肖像》
(Portrait of Saskia van Uylenburgh，1633)

這幅著名的銀針素描是林布蘭特為妻子莎斯琪亞所繪的「寫生」作品，他通常用鵝毛筆沾上墨水、淡彩或銀針筆作畫。這幅素描捕捉到莎斯琪亞與畫家（即林布蘭特）對望的熱戀眼神。畫作上面寫道：「今天是 1633 年 6 月 8 日，我們訂婚的第三天，這幅畫是照著我妻子二十一歲時的樣子畫的。」新婚的喜悅溢於言表。而往後莎斯琪亞也常出現在林布蘭特的油畫作品中。

特創作了至今流傳於世的五幅銀針素描（Silverpoint）作品。

這是一種非常精細、非常準確、非常難得的素描技術。首先要在細緻的細砂紙或者厚實的畫紙上塗滿用動物骨粉、金屬粉和顏料調製的塗料，上過膠，使之成為一個有厚度的堅硬的平面。因為中世紀藝術家最常使用的金屬是銀，所以有了銀針素描這樣一個命名。藝術家們用尖銳的金屬針在這個堅硬的平面上作畫，一針下去，留下刻痕，絕難更動。銀針素描的特點是堅固，極難毀壞，易於長久保存。同時，因為工藝精湛，能夠凸顯藝術家在構圖與線條方面的諸般特色，這一類作品多半會被藝術學校珍藏，用來作為指導學生的範本。當然，這樣的作品也就無法複製，與後來出現的可以改版、可以印刷的銅版蝕刻無法比擬，也就更形稀少與珍貴。二〇一五年夏秋，位於美國首都華盛頓的國家藝廊與位於倫敦的大英博物館合作，先是在華府，然後在倫敦舉辦了一場空間的特展，將有如一根細微的虛線一樣出現在人類藝術史上的銀針素描做了一個空前絕後的展示。根據眾多

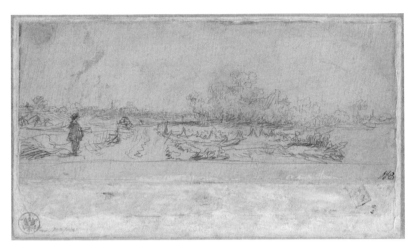

《一個人和運河風采》(1633)

在 17 世紀的荷蘭，畫家的地位與工匠並無二致，因此荷蘭畫家如一般工藝師般，大多表現日常生活的細節。尤其荷蘭的風景畫已脫離歌頌宗教的神聖或名山大川的雄偉等範疇，是「純粹」的風景畫，林布蘭的風景畫正好忠實反映了當時的風氣。

藝術史專家的研究，在這個罕見的領域，雖然曾經眾星雲集，但公認的卓有成就的三位大師是李奧納多‧達‧芬奇（Leonardo da Vinci）、杜勒和林布蘭特。在研究中，專家們承認，至今仍然找不到在銀針素描方面林布蘭特師承何方神聖。其實，我們都知道，林布蘭特常常是從別的藝術家的

作品中學習的。當初，杜勒北上，在佛里斯蘭等地都留下足跡，也留下了作品。林布蘭特從中得到怎樣的啟發，我們無從估計。但是從他的三幅銀針素描風景作品《有兩座小平房的風景》(Landscape with Two Cottages)、《一個人和運河風采》（Canal Scene with Figure）、《有兩座農舍的風景》（Landscape with Two Farms），我們已經能夠看到精細的筆觸帶來的繪畫效果，全然保持了他的個人風格。另外一幅

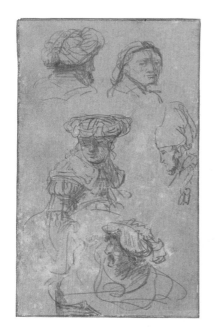

《五個頭像的研習》（Five Studies of Heads），生動與內斂兼顧，確是絕佳的臨摹範本。另外一幅則是前面那一幅莎斯琪亞的肖像。我們能夠想像嗎？當年，訂婚三

《五個頭像的研習》(1633)
人物的頭巾或是帽子是這五個頭像研習之重點。林布蘭特試圖以銀針技法凸顯他所期待的明暗對比。

日、意氣風發的林布蘭特帶著大張的堅硬的寫生畫帖，在旅途中，滿懷熱情，用針尖精準刻劃這一幅線條柔美的畫作……。

一六三四年，林布蘭特與莎斯琪亞結婚，建立了自己的小家庭。然而，兩情相悅的幸福敵不過一連串的不幸。莎斯琪亞陸續生了一個兒子、兩個女兒，都在很短的時間裡因為體弱而夭折。這樣慘痛的經驗卻似乎完全沒有影響到林布蘭特對人生繼續抱持著樂觀的態度。就在這一年，一六四一年，他們又有了一個兒子，取名泰特斯（Titus），林布蘭特堅定不移地相信，小泰特斯一定會健康地長大成人。凡・隆醫生非常訝異，完全不懂林布蘭特的信心來自何處。

躺在床上奄奄一息的莎斯琪亞病得很重，而且是會傳染的肺病，今天我們叫它「肺結核」。在十七世紀中葉，這絕對是不治之症。最可怕的是，小小的、體弱的泰特斯竟然與母親同在一個房間裡，他睡在一隻小搖籃裡，就在母親的床邊！這讓醫生大為恐慌，這個嬰兒已經先天不良，再加上後

天失調，怎會長壽？

　　凡·隆醫生經驗老到，在病人面前，完全不動聲色，表達了高度的體諒與關切，並且應允會給她一些藥物讓她好好入睡恢復體力。病人立時「感覺」好了許多。醫生看到迪爾克絲一臉作賊心虛的模樣，明白這女人正在加深著這個家庭的不幸，於是明確告訴林布蘭特，他需要與這位丈夫和父親單獨談談。林布蘭特心領神會，馬上囑咐那保母留在大房間裡照顧病人和嬰兒，自己同醫生來到樓上他的畫室。

　　在許多「極不搭調」的物品中間，林布蘭特的雙手非常果斷而且準確地挪動了一些東西，將自己和醫生安頓在一張小桌子的兩側，兩人面對面坐了下來。

　　林布蘭特雙手交叉，頭向後仰，臉色平和，用不容置疑的鎮靜開口，「請不要跟我說謊，她的病很危險，對嗎？」

　　醫生內心波濤洶湧，自己如此周到細緻的表面功夫竟然完全沒有「誤導」眼光銳利的林布蘭特，他從自己與病人的互動中已經發現真相，他觀察人的能力絕對異於平常人。同

時，醫生從林布蘭特的姿態上了解，他高度近視。

醫生不願意在初次見面的時候就把那黑暗的前景說得十分明確，他需要一兩天時間的觀察才能最終確診。但是醫生驚異地發現，林布蘭特卻對遺傳學有一種先天的無師自通的理解。他認為，他自己家裡六個兄弟姊妹，在勞作中健康成長，都「過得很好」。

莎斯琪亞的娘家在佛里斯蘭，她的父親曾經擔任呂伐登的市長，也曾經是奧蘭芷親王（Willem van Oranje）的座上客。這奧蘭芷親王就是今天的荷蘭民眾尊稱為國父的「沉默者威廉」或威廉一世，荷蘭國歌《威廉頌》紀念的便是這位民族英雄。他領導了荷蘭抵抗西班牙哈布斯堡王朝統治的長期戰爭。一五七二年，荷蘭獨立，奧蘭芷親王被推選為總督。一五八四年七月十日，奧蘭芷親王被西班牙間諜刺殺身亡，當時，莎斯琪亞的父親就在現場。

雖然這位顯赫的市長先生在莎斯琪亞十二歲的時候就故去了。然則，出身比較「高貴」的孩子們通常也都比較「柔

弱」。莎斯琪亞的病弱似乎也影響到孩子們，「現在，看起來，泰特斯也不是很強壯。」林布蘭特這樣做出推斷。

醫生馬上把談話的重點轉移到孩子，建議孩子與母親分房睡，嬰兒需要一個陽光充足、空氣新鮮的房間。林布蘭特告訴醫生，在這所房子裡，這樣的房間有兩個，一個是妻子的房間，另外一個是放置版畫印刷機的房間。林布蘭特還告訴醫生，「有四個小夥子在那個房間裡為我印製版畫呢。他們剛開始印製安斯洛牧師的新版畫。昨天我印了三校稿的版畫樣張，在金屬版上還做了一些改動。」

林布蘭特的眼神憂鬱，「四位年輕人明天就要印製這一批版畫了。我有二十五份訂單，如果一定要把那個印刷間變成嬰兒房，我就沒有辦法工作了。您要知道，那會很麻煩。」

醫生建議，一定要想辦法讓孩子與母親暫時分開，在其他的房間架設一張臨時的床，讓保母能夠在夜間照顧孩子，白天的時候把小搖籃移到其他房間，盡可能給孩子更多的陽光和新鮮空氣。醫生也對林布蘭特保證，他每天都會來

看望病人，在回家的路上，他會到藥店去，請藥劑師送藥過來。這個時候，他清楚地看到了林布蘭特微微下垂的強壯肩膀、寬闊的前額上隱約的皺紋、傷心煩惱的眼神、寬厚的下巴和普通的鼻子。這個人，他有著搬運工的體魄，他又有著一位紳士的教養與談吐。這奇妙組合的結果竟然使得他成為一位訂單豐沛的畫家。要知道，此時此刻的荷蘭正處在黃金時代，阿姆斯特丹滿街都是畫家，到處都是待價而沽的畫作啊。然而，他又是這樣的不幸，他才三十五歲！命運女神已經不肯認真地善待他了嗎？

走出大門的時候，他聽到保母迪爾克絲正在同林布蘭特爭吵，絕對不肯將小泰特斯移出母親的房間。聽著林布蘭特溫和的話語、迪爾克絲歇斯底里的叫喊，醫生喃喃自語，「可憐的人！」

這個風雨交加的夜晚，醫生被雷聲從噩夢中驚醒，二十歲氣定神閒的青年林布蘭特的面容和他剛剛看到的傷心煩惱的中年畫家的眼神重疊在一起，讓醫生再也無法入睡。毫無

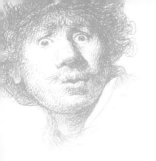

疑問，林布蘭特已經是當代最重要的畫家之一，對於繪畫，他不但天分極高而且全心投入。但是，看起來，他對於人情世故卻沒有任何的經驗。恐怕不只是經驗的問題，而是他實在不願意在許多瑣碎的事情上浪費時間和精力。「親愛的林布蘭特，生活中的瑣事如果處理得不好，是會把你毀掉的啊。」想到這裡，醫生覺得自己責無旁貸，一定要時時注意林布蘭特可能遇到的危機，從旁提醒。「他是一位不世出的天才，我有責任照顧他。」凡・隆醫生打定了主意。

　　果然，當凡‧隆醫生再次回到布雷街的時候，那所房子裡的事情沒有任何的改變，小泰特斯仍然在母親的房間裡哭鬧，莎斯琪亞很開心地告訴醫生，他開的藥方實在是非常的「有效」，她睡得很好，這一天確實是比前些日子有精神得多了。她甚至抱起小泰特斯，逗他玩，孩子終於笑了起來。凡‧隆醫生很清楚，這樣的好日子已經不多了。他履行對自己的承諾，再次提醒林布蘭特嬰兒需要隔離，需要陽光和真正新鮮的空氣。林布蘭特聽懂了醫生的提醒，他沉思良久，然後他說，「我需要時間。」醫生明白自己不能介入太深，於是只好隨林布蘭特的意，改變話題。

　　很可能是莎斯琪亞這一天的情形有所好轉，林布蘭特的心情也有所好轉，他看到醫生注意到牆上懸掛的魯本斯

作品，便微笑著說到自己年輕時候的趣事。他也曾經經不住朋友的「誘惑」，想到義大利去研究拉斐爾（Raffaello Sozio）和米開朗基羅，但是，「我很快就了解，一個人在什麼樣的地方畫畫其實不重要，重要的是他到底怎麼畫。好多啊，一六三一年的時候，我來到阿姆斯特丹的那一年，大概有數以百計的年輕人飛奔到國外去學習藝術啊，弄得傾家蕩產。其實他們應當留在國內，參加各種手工業行會。人如果有天分，是一定會顯露出來的。但是，要是這個人沒有才能，義大利的落日、法國的日出、西班牙的聖賢、德國的惡魔都幫不上忙，他們還是沒有辦法成為真正的藝術家。」和林布蘭特一起使用過同一間畫室的好朋友里凡思就是在一六三二年去了英國，後來迷上了凡·戴克（Anthony van Dyck）的宮廷風格，成了一位著名的肖像畫和寓意畫的畫家，與林布蘭特走了完全不一樣的路。但是，在他們分手十年以後，當林布蘭特想到自己的這位好朋友，臉上還是浮起溫柔的笑容，那種溫暖的情緒與林布蘭特馬上就要面對的困

境之間有著天差地遠的距離，這距離讓凡‧隆醫生感覺非常痛苦，他寧可讓可憐的畫家在溫暖的思緒裡多停留一點時間。果然，林布蘭特很高興地告訴醫生，「當然，隔著相當的距離還是可以學習別人的技巧，買些優秀的作品，把它們留在自己身邊，是一個很不錯的辦法。當然，那需要一點財力。」林布蘭特微笑，「好在，我不缺訂單，而且，親愛的莎斯琪亞立下了遺囑，把她名下所有的財產都留給了我。當然，我希望永遠不需要去動用到她的財產。」此時的林布蘭特心情真的很愉快。

這個時候，醫生已經知道林布蘭特幾乎足不出戶，每一個白天，他都在陽光充足的房間畫畫，每一個晚上，他都在昏暗的燭光下用尖細的金屬筆尖刻劃銅版。他是阿姆斯特丹最勤奮的畫家。

醫生躊躇良久，終於下定決心，很誠懇地跟林布蘭特說，「莎斯琪亞需要你。」

林布蘭特馬上明白了醫生的意思，他默默地點頭，然

後，他用最準確的動作清理了畫筆、調色盤，用最精準的動作安頓了那些製作版畫的工具。收拾好了一切，林布蘭特回到莎斯琪亞的房間，並且，在那裡停留到他的妻子離開人間。

一六四二年的阿姆斯特丹，氣象萬千。全世界的貨運船隻好像都不需要航行到其他的地方，全部壅塞到阿姆斯特丹。通往交易所的街道無論白天還是夜晚都擠滿了人，好像交易所二十四小時不打烊。每天早上，樂師們在水閘上演奏華麗的樂曲，跑來聽音樂的有許多土耳其人、摩爾人、德國人、法國人、英國人、瑞典人、印度人……。感覺上，來荷蘭淘金的外國人和本地人一樣多。

阿姆斯特丹的市民們是大大地驕傲了。財富就好像裝在麻袋裡的糧食，眼看就要把麻袋撐破了！

有了錢，當然要過更有水準的日子，也要讓更多的人知道自己是有錢的了。除了買些沉重的法國椅子、裝飾繁複的西班牙箱籠之外，便是將成排的繪畫懸掛在牆上。這難道

有什麼不對嗎？昔日的修道院院長、英國的爵爺、法國的貴族、義大利和西班牙的王公不都是用繪畫來裝飾牆壁嗎？

　　對普通人來說更有利的是，喀爾文教派崇尚簡約，反對用壁畫裝飾教堂。於是，從前占去畫家們大量時間的教會現在與畫家們比較疏遠了。畫家們的作品大量流入普通民宅。如此這般，在那個時候的阿姆斯特丹，無論是走進一位屠夫的餐室還是走進一位印度富商的客廳，人們都會被五彩繽紛的繪畫包圍，頭昏眼花地找不到進出的門到底開在何處！

　　凡・隆醫生小時候喜歡畫畫，但是他的父親認為小孩子不可以「為所欲為」，所以命令他去學小提琴，斷了他以繪畫自娛的夢想。現如今，他成為大畫家林布蘭特的家庭醫生，當然對林布蘭特的作品大感興趣，很想知道林布蘭特到底有些什麼地方與眾不同，何以，他能夠從阿姆斯特丹多如牛毛的畫師中脫穎而出。要知道，對於一般大眾來說，繪畫不過是裝飾牆壁的東西而已，與壁紙、壁毯並沒有什麼本質的不同啊！

　　不費吹灰之力，醫生找到了答案。

　　當年的醫生們解剖一具死刑犯的屍體的時候，總喜歡請一位畫師將當時的場景畫下來，這已經形成了一種風氣。還有一些有關解剖學的課程，也會將上課時候的情境畫下來作為一種紀念，最重大的作用就是證明，某年某月某日有過這樣一堂課，某教授與學生們通過解剖某位死者的屍體，找到了致命的病因云云。這些畫有點像現代的集體照片，每一個參與的人都在屍體周圍排排站，面露微笑。這些畫也都毫無特色，不會給觀者留下任何印象。多半的時候，只是畫中人物會在那些畫作前面指指點點，因為畢竟是他們在付錢給畫師。

　　身為醫生行會會員的凡・隆醫生接到會長的通知，要他準備為青年醫生們開一堂解剖課，因為十年前他曾經開過這門課，而且給同業們留下了很好的印象。於是，醫生欣然來到醫生行會的解剖廳，準備巡視一番，熟悉一下環境。這個解剖廳設置在聖安東尼城門的二樓。醫生一踏進門就呆住

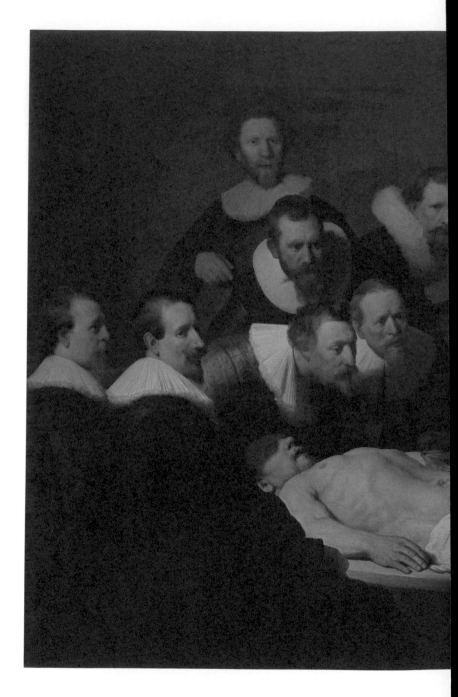

《杜爾普教授的
解剖課》(1632)

林布蘭特生存的年
代，肖像畫在荷蘭極
受歡迎。當時荷蘭的
海權時代來臨，貿易
金融發達，富商名流
都希望留下自己的肖
像，而林布蘭特正好
符合時代潮流。這幅
群像畫摒棄了人物排
排站的單調畫面，使
之成為有情節的舞臺
劇，每個人物表情栩
栩如生、神態各異，
有人注意教授聽講、
有人分心看著畫者，
構圖富於動態感，因
此立刻為林布蘭特帶
來了名聲。

了，整整一面牆上懸掛著一幅巨大的油畫作品。醫生馬上就發現畫上的主要人物正是自己的老熟人，荷蘭著名的解剖學家尼古拉斯·彼得松（Nicolaes Pieterszoon）。這位彼得松先生也是鬱金香的狂熱愛好者，他不但在自家豪宅門上雕刻了一株巨大的鬱金香，甚至將自己的姓氏也根據鬱金香（Tulip）的諧音而改成了杜爾普（Tulp），非常有趣。現時現刻，凡·隆面對的正是林布蘭特一六三二年繪製的作品《杜爾普教授的解剖課》（The Anatomy Lesson of Dr. Nicolaes Tulp）。啊，畫得真是唯妙唯肖！教授身邊的七位青年醫生也都不是陌生人，有好幾位，凡·隆還叫得出名字來呢。

且慢，醫生猛然間發現，真正吸引自己的不是這幅畫表面所展現的解剖課，也不是發現熟人在畫面上的有趣感覺，而是一些別的東西。他拖過一把椅子，在畫幅的對面坐了下來，努力抑制內心的激動，細細揣摩自己面對的藝術品。

毫無疑問，杜爾普教授臉上的平靜表達出對於知識的

充分自信。他身後濃厚的暗部給了這份自信強有力的支撐。

七位青年醫生的臉上卻有著驚喜、訝異、探究，無法置信的

新發現讓他們幾乎難以掩飾內心的喜悅。那新發現究竟是什

麼？凡‧隆醫生陷入了沉思。

　　畫面上八個人物的位置呈現金字塔型，統一、和諧，層

次分明。畫面上最明亮的部分是解剖檯上的屍體，在金字塔

的底部，是象牙色的，很容易吸引觀者的注意。但是，讓青

年醫生們感到喜悅的不是那具確實存在的屍體，或者不僅僅

是那具被解剖的屍體，甚至不是杜爾普教授從解剖中得出的

有關疾病的結論，而是一個被釋放出來的靈魂，是這個飛昇

的靈魂帶給青年醫生們狂喜！

　　醫生被震懾住了。目不轉睛地呆在了原地。

　　他是真正的醫生，一生追求治病救人的各種思維與技

法，對具體的藥物學尤其有興趣。一句話，他是一位科學

家，對於靈魂的存在與否從來沒有任何的考量，但是，現時

現刻，他卻跟著林布蘭特的筆觸走，面對了一個他從來沒有

認真考慮的問題。這是怎樣奇特的藝術品？二十六歲的林布蘭特何以能夠賦予一幅受人委託繪製的群像畫如此深邃的精神內涵、如此巨大的精神力量？

頭腦敏捷的醫生現在完全了解，為什麼這幅作品完成之後，林布蘭特收到那麼多的肖像訂單，當然是因為畫得太像了，太精采了。但是，醫生相信，絕對只有極少數的人能夠從畫面上讀出更多的意涵。比較多的人只能夠感受到畫面傳遞出的喜悅之情，卻並不會去深究那喜悅究竟來自何處。

當醫生滿心感動地離開醫生行會的解剖廳的時候，他覺得自己對林布蘭特有了全新的認識。他明白，林布蘭特絕對是繪畫界的異數，自己身為他的家庭醫生，身為一個頭腦健全的正常人，有責任保護這樣一位天才。是的，眼下，林布蘭特不缺錢，日子好過，但是他是不是真的知道自己的經濟狀況呢？這恐怕很難說。此時此刻，醫生想到了就要離開人間的莎斯琪亞，想到了莎斯琪亞的遺囑。他感覺不放心，決心展開調查，弄清楚林布蘭特真的能夠從妻子的娘家得到多

少遺產以維持眼下尚稱穩定的生活。

夜深人靜，醫生坐在書桌前給他的一位老朋友寫了一封長信，這位朋友出身富裕，曾經是醫生在萊登求學期間的同學，現在已經放棄醫學成為呂伐登一位頗有口碑的律師。最重要的，這位律師非常善於理財，對於金錢一向嗅覺靈敏，凡‧隆醫生心想，找這位朋友打聽呂伐登望族尤倫堡家族人員的財務情形，應該是一個不錯的辦法。

果真，三個星期之後，醫生收到了長長的回信。這位朋友非常的念舊，很高興醫生寫了信給他，關於莎斯琪亞所能夠得到的財產也做了他認為十分切實的回答。

按照這位律師明查暗訪之後所得出的結論，莎斯琪亞的父親確實曾經是呂伐登的名人，是「小水池中的大青蛙」，但是他一六二四年已經去世了，他的妻子早他兩年也已經去世了。他們有子女九人，莎斯琪亞是他們最小的女兒。除此之外，莎斯琪亞還有許多叔叔、伯伯、堂兄弟等等。人口眾多的大家庭，父母健在時，孩子們還可以拿到一些現金，父

母故去之後，遺產問題從未獲得解決，將來也不會獲得解決，因為坐吃山空的大家族早已將不動產全部抵押出去了，變成了債券，凍結了。即使拍賣，是否能夠得到原價的二十分之一都是極可憂慮的。換言之，傳說中，尤倫堡家族的數百萬家產只不過是徒有虛名而已。律師朋友認為莎斯琪亞身後不可能給林布蘭特留下任何財富。更可惡的，莎斯琪亞的親戚們對林布蘭特有極深的偏見，認為他總是在為猶太教牧師製作版畫，常常混跡於猶太人之間，實在「匪夷所思」。他們也永遠在指責林布蘭特曾經花了四百二十四盾買了一幅魯本斯的作品，是罪不可赦的揮霍者，更何況魯本斯是一個天主教徒！因為以上種種理由，尤倫堡家族的成員們「永遠都不會原諒這個畫畫的人」。

看到這樣一封信，凡・隆醫生非常難過。

毫無疑問，林布蘭特是一位極其勤奮的勞動者，靠作品維持相當不錯的生活。當妻子去世後，他必須要保留布雷街的大房子，他必須撫養小泰特斯長大成人，接受良好的教

育。更重要的是，他必須有一定的資產來支撐他不為市場需求而改變他個人的藝術風格。林布蘭特生活簡樸，幾乎沒有任何的嗜好。但是，在他的生活裡有一個無法填滿的洞穴，那就是對珍奇藝術品的無法遏止的追求。他經常到藝術品經紀人那裡去蒐購，也經常到拍賣行去。他從不議價，出手豪放。在心理上，他認為自己是有錢人，因為他的抽屜裡有著莎斯琪亞情真意切的遺囑。他無從了解，那只是一張廢紙，他不可能從尤倫堡家族拿到一毛錢。

怎樣讓林布蘭特知道自己的處境而有所收斂呢？醫生苦苦思索而一籌莫展。他甚至希望林布蘭特寫信給尤倫堡家族的管事，詢問莎斯琪亞所得遺產的問題。但是林布蘭特根本沒有寫過任何一封詢問的信函，也許他認為，尤倫堡家族一定會為小女兒遺留下來的孩子做出安排的。當然，這個安排也始終沒有出現。醫生也希望林布蘭特為小泰特斯找一位監護人，這位監護人可以直接訴諸法律行動，要求拍賣尤倫堡家族被扣押的不動產，為小泰特斯爭取到一些現金。

　　林布蘭特對這樣的提議無動於衷，莎斯琪亞去世之後，他花了不少錢買下其墓地的「左鄰右舍」，免得「她不得不和別的人躺在一起」，弄得他手頭拮据，付不出保母迪爾克絲的薪水，跑去找醫生借了五十盾！他那時候相信，巨幅群像畫《夜巡》能夠給他帶來五千盾的收入。

　　莎斯琪亞下葬了，儀式簡單、沉悶、匆忙。幾個參加葬禮的朋友來到布雷街，簡單的飯菜就擺放在死者生前養病的房間裡。林布蘭特根本不在場，他獨自一人在樓上的畫室裡，帽子上還垂著黑紗，手上還戴著黑色的手套。他專心致志作畫，畫的是婚禮上美麗的新娘莎斯琪亞。

　　醫生的焦慮無以復加，但是，他的認知與林布蘭特的實際生活有一定的距離。

　　事實上，雖然醫生的律師朋友說得有道理，尤倫堡家族的人嘴上喋喋不休在責怪林布蘭特，但是，私底下，他們卻很明白，林布蘭特的勤奮正在創造著財富。就在莎斯琪亞病重的日子，她的哥哥還向林布蘭特借了一千盾。林布蘭特明

明知道這個人大約連五百盾都不會還給自己，他還是借給了
這個人。一般人會認為這是為了照顧到莎斯琪亞的心情，為
了息事寧人。其實，關鍵在於林布蘭特從來沒有將金錢看得
很重要，他有一個根深柢固的概念，錢這種東西是用來花用
的，否則毫無意義。所以，他在餐館吃飯的時候，明明看到
侍者悄悄地將找回的零錢掃進自己的口袋，他也不動聲色，
因為在他的意識裡絕對不會為了這幾個銅板而轉移注意力，
世界上值得畫下來的有趣事物實在是太多了啊。

　　比方說，人們常常責怪林布蘭特流連在阿姆斯特丹的小
「耶路撒冷」，「浪費」了不知多少金錢、不知多少時間。
但是這些人對於自己生活環境的色彩毫無感覺。信奉喀爾文
新教的荷蘭人，無論男女，無論大人小孩都穿黑衣服，教堂
的牆壁塗得像墳墓一樣慘白，「整個文化幾乎是灰色和褐色
的」。舉辦宴會的時候，大家愁眉不展地繞席而坐，直到個
個喝得爛醉如泥。然後呢，就像揚・斯騰（Jan Steen）在
他的畫作裡表現的那個樣子，有著幽默感，卻絕對說不上優

雅。這位畫家也是來自萊登，林布蘭特很喜歡這位比自己年輕的同鄉，總是會心地笑著，觀賞他作品中那些再熟悉不過的人物與景物。

不行，林布蘭特絕對受不了單調的沒有色彩的環境。他喜歡曾經是沼澤，後來變成吸納了大量移民的猶太區。這裡商店林立，人煙稠密。在許多阿姆斯特丹市民眼中，這裡藏汙納垢。對於林布蘭特來說，這裡簡直無奇不有，色彩太豐富了，衣著奇特，連語言也別有特色。這種語言包含三分之二的葡萄牙語、六分之一的德語，再加上六分之一的荷蘭語。林布蘭特能夠嫻熟地使用這種「方言」，與藝術品經紀人交談、參加拍賣。他曾經在這裡花了一百弗羅林買到一幅小小的米開朗基羅的真跡，很小，一個孩子的頭像而已。但是同時，他也聽從了猶太商人的花言巧語，花了一百盾買下了畫框。總的來說，買家與賣家似乎都覺得占到了便宜，皆大歡喜。因為他是這樣的「好說話」，所以，他在這個區廣受歡迎，得到極大的尊敬。林布蘭特本人的收穫更大，他在

這裡所花去的每一分鐘都為他捕捉到許多有趣的東西，都帶給他無限的喜悅。他把它們留在自己的記憶裡，然後，在合適的時候，就會出現在他的繪畫中。因此，林布蘭特也需要大量的顏料，他不斷地用顏料進行著實驗，讓他的畫面呈現出令人驚豔的輝煌效果。

更何況，我們今天已經知道，林布蘭特當初買下的那張「不起眼」的米開朗基羅的「小作品」正是梵諦岡西斯汀教堂穹頂的一個細部。林布蘭特在夜深人靜的時分與這件作品的對話內容不知是多少藝術史專家夢寐以求的啊。

關於這一切，可敬的凡‧隆醫生是很難察覺的。他更不可能想到，莎斯琪亞那一張廢紙般的遺囑在很長的一段時間裡變成一種讓人放心的「信用」，使得很多人都樂意與林布蘭特做生意。而且，正因為林布蘭特大而化之的、漫不經心的、與人為善的「理財」態度，使得他斷斷續續的還是從尤倫堡家族得到一些補償，在訂單減少的日子裡，給了他一些必要而及時的小小的支援。

6

後世的人們在談到西方藝術史的時候，一六四二年是重要的一年，不容忽視。這一年有一幅妙不可言的作品出現在阿姆斯特丹，這就是現代人所熟悉的林布蘭特巨大的作品《夜巡》（The Night Watch）。原作的尺寸長達十六英尺，高達十三英尺。

當年，阿姆斯特丹民防隊隊長班寧・柯格（Banning Cocq）與他旗下十七位民防隊員共同商請林布蘭特為他們繪製一幅群像圖。在這些人的印象中，林布蘭特能夠把人物的臉部特徵畫得精準無比，他的技法是成熟的古典主義的技法，無懈可擊。就好像十年前那幅《杜爾普教授的解剖課》一樣，他們每一個人在畫面中都會有醒目的位置，都會有栩栩如生的容貌，足以傳世。

　　可敬的民防隊員們完全不了解，一代宗師林布蘭特在十年中有著怎樣的飛躍。他的著眼點早已不完全在於畫中人物的細部；畫面整體的和諧、動感與激情才是更重要的。後世的藝評家們將這幅巨作稱為林布蘭特轉型期的巨大成就，稱為他的顛峰之作，公認《夜巡》乃是巴洛克畫風的代表作品。

　　二〇〇六年，林布蘭特誕生四百周年。整個荷蘭，整個阿姆斯特丹為自己最偉大的藝術家狂歡。荷蘭女王捐助國家美術館，展出了正在修復的《夜巡》。修復的過程已經經歷了漫長的歲月，其中有幾個重要的部分，清洗煙熏的髒汙、將當初被裁掉的部分盡可能地恢復、將後人加上去的金色洗掉，等等。於是，來自全世界的林布蘭特的粉絲們終於看到了比較接近於當年作品原貌的《夜巡》。

　　但是，這真的是《夜巡》嗎？

　　在一間巨大的展示室裡，這是唯一的作品。靠牆放置著一個長長的極為沉重的木架，這幅巨大作品的底部牢牢地置放在木架上，作品的上緣卻斜倚著牆。畫布緊繃在支撐的木

框上，四圍沒有裝置畫框，人們可以看到邊角部分全部的色彩與線條。柔和的光線從大堂頂部飄灑下來，作品遙遙面對的大窗也透進春日明麗的天光。整個畫面似乎沐浴在柔媚的晴陽中，武器庫的背景建築勾畫得非常清晰、逼真，畫中人物精神煥發，喜氣洋洋，正在向觀眾走來，完全沒有勞累了一整天的樣子啊。人們鴉雀無聲，面對著這幅三百多年以前誕生，歷經磨難、爭議不斷的作品，滿心感動、滿心疑惑，完全的失語了。

　　果真，當年，林布蘭特創作的這幅巨大群像圖，只是非常貼切地叫做《班寧‧柯格隊長與他的戰友們》，並沒有任何跡象表示這是民防隊夜晚的出巡。這幅畫在當年「射手俱樂部」的議事大堂裡懸掛了整整七十年，大堂裡擺放著一個巨大的取暖鐵爐。長年的煙熏火燎使得這幅畫的背景顏色越來越黑，越來越暗，到了十八世紀，被人們命名為《夜巡》。十九世紀，這幅作品終於來到了阿姆斯特丹的美術館，經過內行人的稍加清洗，人們驚訝地發現，煙塵被細心

拂去，美妙的光線一層層地顯露出來，這才是林布蘭特的手
筆啊。但是，到了這個時候，《夜巡》以及這幅作品的相關
故事早已成為歐洲美術史的一部分，無法再改動了。於是，
《夜巡》成為這幅作品人盡皆知的命名。班寧・柯格隊長
的名字反而只有少數有心人才會記得了。

　　煙熏火燎也就罷了，當年為什麼要「裁掉」作品？為什
麼後來的人還要在作品上加什麼金色？這些事情是怎麼發生
的？

　　我們不得不在這裡講述林布蘭特一生中令人扼腕的一段
往事。今天的人們能夠想像嗎？當年，林布蘭特因為這幅作
品而成為阿姆斯特丹的「笑柄」！

　　一六四〇年，班寧・柯格隊長請林布蘭特畫民防隊群
像的時候，畫家並沒有想到這很可能為他的實驗提供一個機
會，因為當年流行的民防隊畫像多半是大家繞桌而坐，桌子
上放著幾個錫盤盛裝著牡蠣，當然還有酒瓶和酒杯。每個人
看起來都是又驕傲又勇敢，又好像吃得太多，腸胃有點不舒

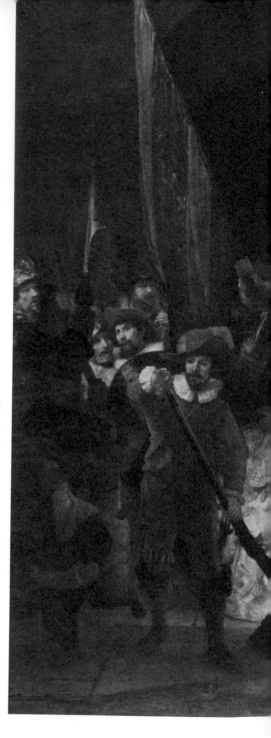

《夜巡》(1642)

這是當年阿姆斯特丹的民防隊委
請林布蘭特繪製的,原作尺寸約
13 英尺乘 16 英尺(約 396 公分
乘 487 公分),規模相當巨大,
但因為展覽廳不夠大,被裁掉一
部分,所以有三個人被犧牲了。
以前西方畫壇有個不成文規定,
畫作上的軍人群像必須依照身分
和軍階分配位置,但林布蘭特卻
將其轉化成充滿動感的傑作,結
構雖然龐雜卻不紛亂,人群以歡
樂的姿態湧上前來,似乎要將觀
者也納入畫面中,觀者似乎可以
聽到鼓聲、槍聲、狗吠等聲音。
自這幅曠世鉅作問世後,林布蘭
特的創作風格逐漸傾向深沉與內
省,而他的人生也逐步走入低潮。

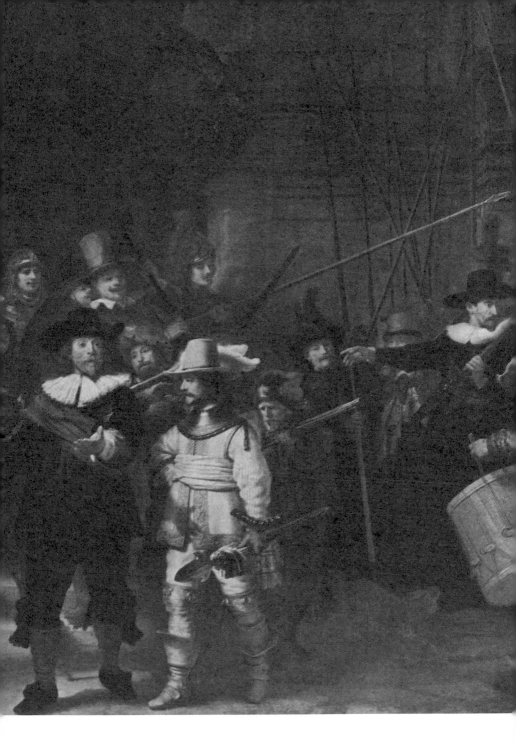

服的樣子。一位爵爺統管著阿姆斯特丹的眾多民防隊，看夠了千篇一律的民防隊群像圖，故而找到林布蘭特，希望畫家能夠提供不太一樣的作品。因為這位爵爺非常喜歡林布蘭特為安斯洛牧師和他的妻子畫的肖像。這幅畫沒有讓善良的牧師夫婦正襟危坐，而是請他們坐在桌子兩側，桌上放了幾本書，夫妻兩人似乎正在真誠地聊著一件事情，而且兩個人對這件事情都很有興趣。爵爺喜歡這幅作品，希望林布蘭特順著這樣的思路來畫一幅民防隊的群像畫。這樣的建議讓林布蘭特感覺興奮，似乎得到了極大的創作空間。設計草圖的時候，他把當時社會大眾的喜好完全拋到了九霄雲外，他也不去顧慮這種群像圖是要請畫中的每個人物分攤費用的，如果他們不滿意，他們很可能不付錢或者少付錢，畫家的收益就會大受影響。

當時的阿姆斯特丹沒有外敵的侵入，沒有叛亂和騷擾，是一個承平世界。因此，民防隊只是傳統的延續，是這個富庶城市的一個表徵、一種儀式、一種點綴。他們每天莊重地

出發，去保衛一道鳥兒在上面歡唱的城門，去巡視如同自家後院一樣靜謐的城牆。無論是普通的士兵還是他們的官長，人人都像是接受檢閱的戰艦，意氣風發、神氣活現。他們的帽子上插著色彩鮮豔的羽毛、外衣上綴著金色的假髮、脖頸上圍著幾碼長的彩色圍巾。每六、七個人出巡便扛著一面大旗，引得婦女們紛紛丟下手裡的活計，嘻嘻哈哈，爭相圍觀。這些大兵們看到自己如此的引人注目，便更加得意。哪怕他們得在哨所裡長時間凍得發抖，他們也絕不肯放過這樣一個在街上出風頭的機會。他們的職業是屠夫、麵包師、水手、船主、小販等等，平常的日子實在辛苦、實在乏善可陳，所以特別需要眾人一剎那的羨慕。因此，這光鮮亮麗的街頭表演就成為當年阿姆斯特丹一道不可或缺的風景。

同樣道理，民防隊員們出錢請畫家為他們畫像的時候，喜歡繞席而坐，擺出姿勢，隆重得好像法國國王設宴款待威尼斯大使。他們肩上披紅掛綠，又好像土耳其君主后宮的看門人，非常的神氣。平常日子，他們相聚總是鬧到杯盤狼藉，

給人窮奢極欲的印象，他們也要在畫面上給人們留下這樣的印象。因此，對於他們一生一次的畫像大事，自然是很捨得花錢的。阿姆斯特丹的許多畫家碰到這種好事的時候，還專門請人到巴黎去買上好的金粉，為畫面上的寶劍和火槍上顏色。如此皆大歡喜的事情，何樂而不為呢？

　　林布蘭特的想法與普通畫家完全不同。在和平時期，民防隊的這些志願兵實在並沒有多大的保家衛國的意義，他們值勤的最大貢獻，不過是阻止城郊的農婦進城售賣黃油、雞蛋和小雞的時候逃過城門稅務官的盤查而已。實際上，對於這些志願兵而言，民防隊的出巡實在只是極有面子的社交而已。他們舉著長劍、手持巨大的火繩鉤槍、佩掛著角式火藥筒，雄赳赳地在大街上行進，好像豪氣萬丈地準備把土耳其人趕出歐洲。所有的市民都知道，他們的所謂「上崗」，不過是擲骰子、喝啤酒、鬧到三更半夜而已。但是，雖然他們出身低微、靠出賣勞力吃飯、生活在社會的底層，他們的內心裡總是有著某種美好的東西，一些優秀的特質。林布蘭特

重視這些閃光的特質,他要捕捉到這些特質,而且要在這幅群像圖裡表現出來。在他的設計裡,人們是否會喜歡,並不在考慮之列。

在一個陽光燦爛的午後,林布蘭特帶著凡・隆醫生來到了這個富裕的民防隊的會所,來到民防隊員們議事的大堂。這個房間高高的窗戶被厚重的粗呢窗簾遮蔽,房間裡相當黑暗。凡・隆的眼睛適應了黑暗之後,發覺大堂一側有一幅巨大的繪畫作品倚著牆豎立在一個巨大的木架上,卻不知內容是什麼。林布蘭特大力拉開窗簾,明媚的陽光一下子照亮了這幅作品。凡・隆醫生在自己當天的筆記裡這樣描述他的感受,「我的身心為之一震,彷彿有一塊巧奪天工的色彩撲面而來。荷馬這位有史以來最偉大的語言大師或許能夠找到合適的語彙表達我此時的感覺,但丁面對此情此景會低吟讚嘆,蒙田會靜靜微笑。而我,一個卑微的普通醫生,在呆若木雞之後掙扎出來的只有一個詞,『真美!』沒有想到,感情極少外露的林布蘭特竟然張開雙臂抱住了我,喊

道，『太好了，至少有一個人理解了我要表達的東西。』」

三百多年以後，在阿姆斯特丹美術館的展示室裡，當來自世界各地的人都像當年的凡‧隆醫生一樣在這幅作品面前失語的時候，很難說大家都理解了林布蘭特要表現的內涵，更沒有太多的人了解林布蘭特創作這幅畫的時候所進行的探索。但是，毫無疑問，所有的人都被這幅畫無與倫比的美驚呆了，驚得說不出話來。

畫面的中心，在沉穩的黑色軍服上披著紅色裝飾的柯格隊長正在發號施令，與他站在一道的是身著暗金色軍服的副手瑞杜布克（Willem van Ruterburgh）露出堅毅沉著的表情。似乎，他們倆人深信，隊員們正在跟上來，並將追隨他們前進。

畫面的主色調是紅色、白色與黑色，隊長與幾位隊員醒目的白色花邊皺領以及副隊長帽子上的白色羽毛幾乎點亮了整個畫面。隊長右手邊的隊員身著紅衣紅帽、副隊長左側身後的老者身著暗紅色軍服。這兩個部分與隊長肩頭的披褂

相輝映，讓人感覺充溢畫面的激情。後排隊員手中高舉的大旗、長槍所延伸出來的斜線讓整個團隊充滿了所向無敵的勇猛態勢。一些金色在帽沿、旗幟、戰鼓、槍筒、劍柄、人們的臉上閃爍，強調出一種愉悅與自豪。

　　十八位主要人物之外，還有跑跳著的小狗、尖叫著的孩子、甚至一個腰上掛著小雞的農家女孩正與一個前來捉拿她的城防士兵大玩捉迷藏的遊戲。士兵背對觀眾呈鉛灰色，女孩金光燦爛面對觀眾笑容可掬。兩人距離極近，奔跑的方向卻全然相反，形成了極富幽默感的一個局部。很多人不明白，為什麼林布蘭特要在如此莊嚴的隊伍裡加進這樣一個女孩。有許多人會想到民防隊的職責基本上只是攔截這些農家女子，要她們付稅而已，結果，她們逃得如此機敏有趣。事實上，林布蘭特在這裡做了一個極為大膽的實驗，一個用色彩來表現時間與空間的實驗。在數學的領域裡，常常是以退為進的，林布蘭特的實驗正是以此為依據。他成功地在這幅畫裡，在一個不為人理解的局部，表現出時間與空間博弈的

進退有據。跑動中的小狗在畫面的一側，蹦跳著的孩子在另外一側，這兩個快速移動的形象，與快速移動中的農家女孩、士兵互相呼應，使得主要人物一致向前的畫面充滿了無法預估的動感。

很有意思，雖然這農家女孩的相貌讓人一眼就看出模特兒正是美麗的莎斯琪亞，而且，林布蘭特讓她與民防隊副隊長一樣沐浴在明亮的光線裡。如此引人注目的安排，當然是林布蘭特刻意期待人們不要錯過他所做的實驗。當年，凡·隆醫生雖然無條件地愛上這幅作品，但他畢竟沒有了解到這樣一層意義。幾百年來，也沒有很多人真正明白林布蘭特在這裡跨出了多麼精采的一步，解決了許多前輩畫家未曾碰觸的課題。

畫面上除了色彩與線條，觀眾還能夠「聽到」人們的話語聲、喊聲、笑聲、鼓聲、小狗的叫聲、雜沓的腳步聲、兵器碰撞的鏗鏘聲，甚至旗幟在風中喇喇飄拂的聲響。

典型的十七世紀阿姆斯特丹的街景，沒有備戰的緊張、

沒有視死如歸的悲壯，甚至沒有比較整齊的軍容。畫面上洋溢著當年民防隊歡欣鼓舞的豪氣，穿插著細膩的詼諧，使得整個作品非常的傳神、非常的貼近生活。

然而，柯格隊長的民防隊員們卻很不滿意，他們覺得自己上當了，大家花一樣的錢，為什麼有的人被畫得那麼清晰，而自己只有半張臉？為什麼有人站在光線充足的地方，而自己卻縮在陰影裡？他們開始嘲笑畫家，他們的家人也開始嘲笑畫家，之後是他們的鄰居、朋友，最後，整個阿姆斯特丹都大笑了起來，「林布蘭特在做什麼？他瘋了嗎？」大笑的同時，他們拒絕付錢或者決定少付。事情在拖延中訴諸法庭，最後法官決定以一千六百盾定案。林布蘭特只拿到了預先說好的五千盾的不到三分之一。

這幅作品非常宏偉，畫面的每一個角落都非常重要。民防隊員們卻嫌大，自作主張裁掉了右邊以及作品底部各十六英寸左右。左邊被裁掉的部分更寬。被裁下來的畫布順手就丟在火爐裡燒掉了。於是，整個畫面頓失平衡。林布蘭特的

簽名也侷促地縮在一角。後來，民防隊員們還在個人的頭像附近都寫上自己的名字，也找了畫師來，在畫面上增添了一些金粉。他們覺得這樣子比較「氣派」。

林布蘭特不動聲色，繼續工作。但是，終其一生，他再也沒有畫過如此多人的群像作品，他也絕不再為任何的民防隊畫像。晚年所繪製的《呢絨商會的理事們》雖是極為精采的群像圖，著眼點卻已經不是當年生活的本身，而是每個人物的內心活動。當然作品的尺寸也小得多。

二○一五年，《夜巡》被煙熏、被刮傷的部分不但得到修復，整幅畫作也已經妥善地裝裱到巨大的畫框裡，在美麗的展示室裡得到一個極為尊貴的位置。世界各地的人們來到阿姆斯特丹，面對這幅無與倫比的作品的時候，心境會比較平和。

十六世紀，杜勒在他著名的《量度四書》中運用幾何學的原理、線性量度的方法來解決透視的問題。但是，杜勒仍然為繪畫中的許多問題苦惱，尤其是繪畫所傳遞的精神，而非形象的美學問題，一直使得杜勒陷於苦苦的思索。

十七世紀，林布蘭特從杜勒的著作中深切體會到這位前輩的苦惱，因為用透視法來實現的只是對距離的幻覺，使用鉛筆、鋼筆和墨水便可以達到目的。用色彩來創作的時候，便需要用另外一種方法來製造出對距離的印象。另外一種方法就是自然的方法，也就是自然創造距離的方式。林布蘭特在長達四十年的時間裡反覆研究、實驗，多次成功地解決這個問題，但思緒仍然處於朦朧中，仍然不夠清晰。當年，有一些腦筋比較清楚的畫家明白林布蘭特與他們自己大不相

同，不同在哪裡，又說不清楚，於是他們一致認為，林布蘭特創作的時候有著某種「祕密武器」，他很可能使用特殊的顏料。

其實這個祕密武器是數學，或者說是數學家的思維方式。十七世紀四十年代初，正是林布蘭特為了給民防隊創作巨幅畫像而煩惱纏身的時候，好朋友凡‧隆醫生卻因為一件莫名其妙的委託而遠赴北美洲探險，一去八年。在這段時間裡，醫生委託自己的好友，一位法國男爵讓‧路易常常去看望林布蘭特，陪他聊聊，盡可能地寬慰他。這位爵爺除了美食與好朋友以外，似乎並沒有特別的愛好，但是，他是笛卡兒的朋友，而且意外發現，在自己的血液裡竟然活躍著數學愛好者的基因，數學猛然間成為他的至愛，日日以解方程式自娛。當然，笛卡兒的思想更是他津津樂道的話題。更意外的是，林布蘭特從爵爺這些看似漫無邊際的談話裡得到了啟發。他明白了數學家異於常人之處。比方說，泥瓦匠蓋一所房子，從打地基開始，一層一層蓋上去，最後封頂。數

學家卻是先封頂，然後再把一層層的房間塞進去！換句話
說，數學家先「設想」二乘二等於四是正確的，然後往回推
算，再去證明那是一個真理。一句話，數學家的工作是先推
測，先假設，再去求證。林布蘭特豁然開朗，假設自己年少
時在磨坊裡看到的物體周圍充滿活力的光線和陰影是確實存
在的，而且，毫無疑問是一定能夠用色彩去表現的。那麼，
剩下的工作就是「試著倒退著去求證這個推測是正確的」。
他畫畫的時候，這個想法在腦子裡游移。畫完之後，當那個
美好的效果出現的時候，他便倒退著去一步步回想、考證，
自己是怎樣一筆又一筆讓這個令人驚嘆的效果出現的，以
及，他將怎樣繼續豐富這個成果。

　　與此同時，畫家驚異地發現數學的美讓他感動，那樣完
美的平衡、無限的延伸、一絲不苟地通向深邃、無限大無限
小帶來的豐沛的想像力……以及準確——他自己最心儀的素
質。在艱難的探索過程中，數學成為藝術家最強有力的同盟
者，這位極其可靠的盟友給了林布蘭特無比堅定的信心，這

樣的信心是任何的誤解、任何的抨擊、任何的與世俗社會的距離、任何的艱難困苦都無法摧毀的。

十七世紀五十年代初，林布蘭特還沒有完全意識到，他正在倒退著前進，面對著十七世紀，面對著更早的文藝復興，他正在倒退著告別、倒退著一步步遠離。他的背後卻是未來，是新世紀，他正在倒退著向未來邁進。

二〇一五年，荷蘭的藝術工作者將《夜巡》製作成街頭話劇，在繁忙的購物中心，在現代人的身邊演出。衣著華麗的「民防隊員」們從天而降執行勤務，雞飛狗跳，一片喧騰，活力四射地詮釋出這幅美麗作品的每一個細部。最後，全體人物定格，重現《夜巡》。終於，二十一世紀的人們總算是懂得了林布蘭特賦予這幅作品的強烈企圖心，在這幅作品完成三百七十三年以後，在這幅作品曾經飽受磨難的阿姆斯特丹。

然而，三百七十年以前，林布蘭特的被理解幾乎是毫無指望的，不僅是他，還有著一些彗星一般的藝術家在尚未得

到真正的輝煌之前就消失了。

　　就拿與他同年出生的佛蘭德斯畫派（Flemish）畫家布勞韋爾（Adriaen Brouwer）來說，就是一個令人傷感的例子。今天的人們翻看歐洲藝術史，關於布勞韋爾，多是溢美之詞，說他是著名的風俗畫家和風景畫家。其實，與林布蘭特同樣未曾到義大利學畫的天才布勞韋爾的人生之路十分坎坷，荷蘭擺脫西班牙的統治獨立以後，身為荷蘭都市哈倫（Haarlem）公民的布勞韋爾返回仍然在西班牙治下的家鄉尼德蘭（Netherlands）的時候，被西班牙當局誣為間諜，曾經坐牢。魯本斯為他作證，告知當局布勞韋爾是生在尼德蘭的，這才獲得釋放。不久之後，布勞韋爾死於尼德蘭境內安特衛普（Antwerp）一家醫院的下等病房裡，終年只有三十二歲。因此，他的作品相當的稀少。極為著名的一幅《癮君子》現在收藏在美國紐約大都會博物館，在大都會出版的有關佛蘭德斯畫家的專著裡占著極重要的地位。但是，關於他的評介最早出現的時間卻是一九二四年，充分肯定他

對於人間百態尤其是下層社會生活的描摹。那時候，布勞韋爾辭世已經將近三百年了。

　　布勞韋爾死後十二、三年，阿姆斯特丹的藝術品經紀人才發現其作品的價值，於是價格飛漲，一幅布勞韋爾作品的價格高於一個中等家庭半年的用度。此時的林布蘭特已經接近知天命的年齡，而且已經有足足兩年沒有賣出一幅畫了。同時，他投資船業的錢也是血本無歸。此時此刻，並無餘錢剩米的林布蘭特居然借了一大筆錢買了他所能見到的布勞韋爾的諸多作品，並且興奮地展示給朋友看，連聲問道，「怎麼樣？這些作品都很不錯吧？」大家都知道，這種話從林布蘭特的嘴裡說出來是極高的讚美，頗不尋常。要知道，就拿同是英年早逝的威尼斯畫家喬爾喬內（Giorgione）來說，林布蘭特看到他的作品也只不過淡淡地表示，「這東西很美」而已啊。

　　為什麼林布蘭特這麼喜歡布勞韋爾呢？面對著這些價值不菲的小孩頭像、女人胸像、點心師傅畫像、賭徒群像、廚

師畫像、小畫室風景的時候，了解林布蘭特經濟狀況的凡‧隆醫生簡直是憂心忡忡，怎麼樣才能讓林布蘭特了解「量入為出」這樣一個基本的生活法則呢？買這許多畫的錢，林布蘭特一家可以用來過好幾年呀。但是，林布蘭特告訴醫生，他自己一直在追求用色彩表達出真切的動感、時間與距離，魯本斯在漫長的創作過程中基本上茫然無知，根本沒有想到過林布蘭特正在追求的境界是真實存在的，並非虛妄。布勞韋爾的老師費朗斯‧哈爾斯（Frans Hals）一步步地接近了這個目標。但是，布勞韋爾卻在他的創作中實現了這個奇蹟！奇蹟是怎樣實現的，當初布勞韋爾是否意識到，已經不可考。面對奇蹟，當然值得林布蘭特研究，當然值得借錢買畫。如此「匪夷所思」的價值觀對於腳踏實地的凡‧隆醫生而言自然是聞所未聞的。

今天，來自世界各地的人們，當大家站在布勞韋爾這幅《癮君子》前面，看著幾個衣著樸實的壯漢吞雲吐霧，那期待、驚喜、享受、快樂似神仙的各異表情一定會讓人們忍俊

不禁。但是，大約很少有人注意到，壯漢是牢牢坐在一把椅子上的，而不是「靠」在那裡。壯漢穿著靴子的腳穩穩地踏在一隻結實的小凳子上，而不是「漂浮」在那裡。小窗外的人與風景沐浴在陽光下清晰可見，人們便知道，那風景就在房外近處。吸菸的人們身在光線昏暗的室內，許多細部反而隱沒在暗影中了。明暗對比凸顯了真實的、運動中的距離，這才是自然的手法，這才是林布蘭特賞識布勞韋爾的重點。

醫生自然是沒有想到，更出乎意外的是，林布蘭特對荷蘭與義大利的區別還有更加獨到的看法。因為談到布勞韋爾的經歷以及作品，林布蘭特極不尋常地打開話匣子，告訴醫生，他不肯出國「學藝」最重大的理由。

幾乎所有的人在林布蘭特年輕的時候都好心地跟他說，他是一個天才，才華橫溢，他偉大的前途在溫暖乾燥明亮的義大利，而不是低窪潮溼陰暗的荷蘭。勸說者舉出拉斐爾的成就來說服林布蘭特。但是，林布蘭特仍然不為所動，義大利的風景感動著義大利的畫家，給予他們無盡的靈感，使得

他們創作出傳世的作品。好極了。但是，林布蘭特自己是荷蘭畫家，荷蘭的風景、人物感動著自己。他可以從荷蘭任何霪雨紛紛的場景中得到強烈的感受，連屠夫掛在木頭架子上的一扇牛肉都能夠帶給他靈感。「如果一場暴風雨被一個有能力觀察和感受暴風雨的人，像一些義大利人觀察和感受他們故鄉湖面上的落日一樣認真地觀察和感受，那麼他就會跟選擇月下古羅馬廣場的義大利人，一樣選擇暴風雨作為自己繪畫的素材，而且這幅作品也會傳世。」林布蘭特在二十五歲的年紀這樣回答了那許多勸說他的人。隨後，他遷居阿姆斯特丹。在十二年後果真創作出以暴風雨為背景的銅板蝕刻《三棵樹》（Three Trees），使得當年勸說他的好心人士接受了他的看法，雖然未必心悅誠服。《三棵樹》以暴風雨為巨大的背景，讓人們聽到了驚人的風雨聲、雷鳴聲，感受到了暴風雨強大的力量、甚至旋轉的速度，也看到了風雨離去時帶著水氣直射大地的燦爛天光。林布蘭特的明暗技法在這幅黑白兩色的作品裡大獲成功。在風雨中屹立不搖，在風雨

過後展露「笑顏」的三棵樹，似乎就是林布蘭特自己精神世界的象徵。數百年來，這幅作品早已成為人們津津樂道的傳世之作。而林布蘭特自己，終其一生未曾離開荷蘭；荷蘭畫派在世界藝術史上獨樹一幟；都與林布蘭特對故鄉強烈的情感以及對自己堅定無比的信心有著密切的關聯。

然而，風雨畢竟是殘酷的，畢竟有著摧枯拉朽的力量。赫庫勒斯・謝哲斯（Hercules Seghers）就是在風雨的肆虐下，被席捲而去的一位畫家。十七世紀，在繁榮的阿姆斯特丹，繪畫只是裝飾、只是炫富的工具。它們是否為藝術品，在很多時候，與畫家的經濟狀況有著一種非常奇妙的關聯。當畫家沒有錢購買昂貴的紙張來製作版畫的時候，當畫家沒有足夠的財力購置畫布和顏料的時候，社會大眾根本不會去仔細研究他的畫風與技法，根本不會因為畫家在逆境中的不懈奮鬥而尊敬他們，他們的作品更加沒有市場。當年，坊間甚至頻頻傳揚著關於這位畫家的「笑話」，市民們笑稱謝哲斯在他自己的舊衣褲的反面作畫；他也把版畫賣給羅金街的

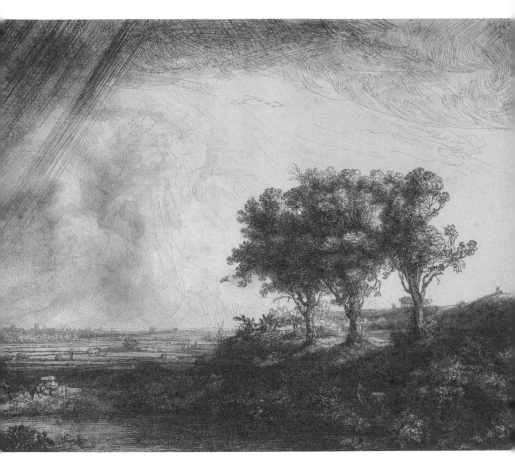

《三棵樹》(1643)

林布蘭特的風景題材絕大多數以蝕刻版畫表現，著重在描繪荷蘭豐饒富庶的遼闊風光。《三棵樹》以刻刀用線條表現雨後光線及水氣氤氳的空氣，是林布蘭特蝕刻版畫的巔峰之作。

屠夫；因此，有人笑稱自己買回家的牛肉是用「托比斯與安琪兒包裝起來的」，托比斯與安琪兒正是謝哲斯銅版蝕刻作品的主題。

十七世紀三十年代初，林布蘭特是二十幾歲的小夥子，謝哲斯卻已經走進生命的黃昏。林布蘭特來到了他殘破的家，看到他的妻子正在往一個菜罈裡添加從菜場撿來的菜皮，地板上躺著幾個髒兮兮的孩子，骯髒的牆壁上空無一物。謝哲斯一邊啃著一塊堅硬的麵包，一邊在一塊破布上瘋狂的作畫。那塊「畫布」沒有木框支撐，沒有放置在畫架上，而是只用兩個釘子釘在凹凸不平的牆上。有人來訪，妻子與來客說話，孩子們的哭叫、吵鬧，都不能讓謝哲斯分心，他全神貫注在他的工作上。年輕的林布蘭特一眼就看出，一幅傑作正在那塊破布上迅速地呈現出來，灰暗的天空，雨雲密布，層層疊疊的險峻山巒籠罩在肅殺的氛圍中，令人緊張。同時，一種莊嚴的、不容忽視的、強大的精神力量正從畫布上湧現出來。林布蘭特深受感動，他敬佩謝哲斯凝聚在畫作

中的激情，他讚嘆謝哲斯別緻而嫻熟的技法。同時他心裡也非常清楚，這幅精采的作品不會給謝哲斯帶來超過五盾的收入，買畫的人很可能剛剛用一千盾或者一萬盾的價錢買了一幅來自西班牙或者義大利相當平庸的作品，而完全不能欣賞謝哲斯內在的輝煌。就在這個時候，一位猶太畫商來到謝哲斯的家，把他最後的一幅銅版畫退還給他，因為無人問津。謝哲斯一言不發，把那塊銅版拿出來，用一把銼刀將其分成四塊，他絕對沒有錢買新的銅版，但是他不能停止工作，所以他用這樣的辦法，使自己有機會回到工作中去，在廢棄的銅版上再次創作。就在那個下午，謝哲斯的妻子將他最後一個畫架送進當鋪。就在他妻子出門的時候，謝哲斯把床上的床單抽了下來，剪成六塊，充當畫布……。

　　看到此情此景，林布蘭特明白謝哲斯將被貧窮吞噬。他一定要盡其所能幫助這個了不起的人。那時候，林布蘭特剛剛抵達阿姆斯特丹不久，個人在這首善之都的事業剛剛起步，並沒有很多閒錢，於是，他想方設法東拼西湊買下了謝

哲斯六幅畫。一六三九年，林布蘭特搬到布雷街的大房子以後，便將這些畫懸掛在不同的房間裡，因為他非常喜歡這些作品，希望自己無論走到哪個房間裡，都能夠看到謝哲斯的作品。他跟凡・隆醫生說，透過這些畫，他從謝哲斯的作品裡學習到油畫與銅版蝕刻的許多知識。隨著歲月的推移，一六三八年辭世的謝哲斯在林布蘭特這裡得到尊敬，得到緬懷。六幅作品成為林布蘭特對這位前輩畫家永久的紀念。同時，他也深切體會到，世俗社會對藝術的無知與輕慢如同無情的風雨，能夠非常殘酷地吞噬掉真正的藝術家。

林布蘭特這樣做出結論，「當社會大眾對藝術一竅不通的時候，他們輕而易舉地讓許多畫家就範，其手段非常簡單，不肯就範就餓死他們。」至此，凡・隆醫生終於了解，林布蘭特不是不知貧窮的可怕，而是他絕對不肯用媚俗的作品來換取金錢。林布蘭特微笑，「四百年以後，人們大約會明白，林布蘭特曾經走在正確的道路上。我也相信，到那個時候，我仍然會有幾幅畫留下來。」

　　事實是，一百多年以後，英國最偉大的浪漫主義風景畫
家透納（Joseph Mallord William Turner）已經公開宣示他自
己正在繼承與發展林布蘭特的繪畫理念與繪畫技巧。四百年
以後，林布蘭特的畫作絕大部分都被妥善收藏、珍重展示。
因為林布蘭特的個人收藏在其身後曾被多次拍賣，有著完整
的拍賣紀錄，因之，當初林布蘭特珍藏的布勞韋爾、謝哲斯
等人的作品也都能夠依照拍賣的線索被有心人士與相關機構
耐心、細緻、周到地追回，重新懸掛在林布蘭特故居裡。林
布蘭特當年「瘋狂」的預言也都一一實現。

8

　　風暴之間，仍有寧靜與溫馨，一六四九年，來自格德蘭
（Gelderland）山區小鎮的二十歲少女韓德麗琪（Hendrickje
Stoffels）走進了林布蘭特的生活。

　　韓德麗琪的父親是一位警官，養育了六個孩子，家境拮
据。在她十七歲的時候，父母雙亡，韓德麗琪決心自食其力，
來到阿姆斯特丹做女傭。此時，在林布蘭特家裡幫傭的迪爾
克絲神智迷亂，常常歇斯底里大發作，家裡的情形更加失
序。年幼的泰特斯不但沒有得到好的照顧，而且常常處在驚
恐中，終於影響到林布蘭特的創作。在無計可施的情形下，
朋友們幫助林布蘭特將迪爾克絲送進精神病院，家務便交給
了年輕、勤奮、聰慧、善良的韓德麗琪。

　　十七世紀中葉，荷蘭曾經與英國在美洲東部爭奪這塊

新大陸的控制權。如果不是荷蘭敵不過老牌帝國英格蘭，今天的紐約（New York）就會叫做新阿姆斯特丹（New Amsterdam）。即便最終荷蘭並沒有取代英國，荷蘭風仍然在紐約留下了鮮明的印記，比方說曼哈頓北部的哈林區（Harlem），其名稱正是來自阿姆斯特丹西北大城哈倫。比方說紐約市上城阿姆斯特丹大道等等地名同樣是荷蘭的遺風。

　　林布蘭特的老朋友凡・隆醫生接受阿姆斯特丹權貴的委託，到美洲大陸去為荷蘭尋找適於生產糧食的肥沃土地。這個任務伴隨著無數的冒險而順利達成，醫生不但為荷蘭帶回了豐富的北美洲地表資源報告，而且廣泛研究了各種藥草，對於麻醉藥這門學問有了許多先進於歐洲同行的知識。他從「新阿姆斯特丹」返回國門的時候，阿姆斯特丹正處在一個相當詭異的狀況，正處在一場戰爭中，這一回，阿姆斯特丹的民防隊正在與圍困這座城市的奧蘭芝親王作戰，因此城門封閉，醫生花了不少精神力氣才得以進城與家人團圓。

　　好在，戰事很快結束，醫生帶著闊別數年的兒子上街散步。兒子很興奮地唧唧聒聒講個不停，「就在韋韋斯運河附近有一座橋，在不久以前被一塊大石頭壓塌了，為了搬開這塊大石頭，發生了好多有意思的事情，連著有好幾匹馬都陷在河裡不能動啊……。」於是父親跟著兒子來到了這座橋，發現橋身已經修復，而且在橋邊還有一個非常熟悉的身影，這個人正在專心作畫，為運河上的載貨船隻畫素描。他是那麼專心，竟然沒有發現有一位老朋友正在走近他。直到醫生站到了他的面前，擋住了他的視線，並且開口說話，「嗨，你怎麼不到城牆上去畫你的老朋友班寧‧柯格隊長和他的勇士們呢？他們正在英勇作戰，忙著保護我們的城市免於攻擊！」林布蘭特這才抬起頭來，認出了多年不見的老友，開心地一把抱住了他，叫道，「噢，天哪，我們是這樣想念你，差一點到北美洲去加入你的探險。」林布蘭特滿心歡喜，打量著醫生，「你一點也沒變，只是跟從前一樣的糊里糊塗！」醫生大為詫異，追問畫家為什麼詆毀自己的聰明才智。林布

蘭特大樂，「你不糊塗，那你為什麼胡扯什麼我多年前畫過的老班寧 · 柯格在作戰之類的鬼話？他跟誰作戰？西班牙人早就離開了。」這個時候，醫生才發現，林布蘭特對於昨天才結束的一場內戰竟然一無所知，竟然需要自己從美洲跑回來告訴他身邊究竟發生了什麼事情！於是醫生告訴老朋友，過去幾天裡親王隨時可能砲轟這座城市，很可能把他從畫室裡炸飛出來！醫生看林布蘭特完全無動於衷，便問他最近四天他究竟在做些什麼。林布蘭特很誠實地回答，「我在工作啊，我正在為我的兄弟和他的妻子畫像。他有個很有意思的腦袋，很普通可是很有趣……。我總不能因為有個親王閒來無事想打個仗來換換花樣就停下手裡的工作。當然囉，如果他們砲轟城市，我有可能被炸死，但是喪命以前我還是有機會在我兄弟的鼻子上塗上另外一層顏色……。而且，這個死法很不錯，大家很容易記住我，在一個不短的時間裡，大概也不容易忘記我……。」在發表了這樣一大篇讓醫生目瞪口呆的議論以後，林布蘭特神情愉快地跟醫生說，「你把

我畫素描的興致完全破壞了，我有權利要求補償，現在你們父子兩個就跟我回家去，今天，您屬於我……。」話未說完，林布蘭特開懷大笑了。這樣爽朗的笑聲，是醫生從來沒有聽到過的。他仔細端詳眼前的畫家，只見他神清氣爽，數年歲月不但沒有催他老，他臉上的皺紋反而舒展得多了。林布蘭特的生活裡一定發生了巨大的變化，醫生這樣想。

如此生死觀果真驚世駭俗，當後來的人們讀到醫生詳實的札記的時候，都受到了震動。有權有勢的人們玩弄政治、製造糾紛、製造戰爭之類的事情，看在林布蘭特的眼睛裡根本不值一提。對於一位真正的藝術家來說，沒有比創作更重要的事情。饑荒、瘟疫、戰爭、家庭的不幸，甚至死亡都不能轉移他們的視線，哪怕死神已經站在了面前，他們仍然會從容地工作，直到生命的最後一息。

這一天，對於醫生來說真是驚奇連連。原來，他的兒子根本就是布雷街這所大房子的常客。只見他手舞足蹈熟門熟路跳上臺階，大門開處，泰特斯歡天喜地跳將出來迎接自己

的好朋友。在他身後，一個美麗的女人出現了，她漂亮的褐色大眼睛裡滿是誠摯的笑意。她親切地歡迎醫生的兒子，嫻雅、有禮地歡迎醫生的到來。醫生的心裡湧動著感激，感激著這位女子在自己離家的歲月裡照顧了自己的兒子；感激著這位女子澈底趕走了林布蘭特生活中的陰霾，帶給他寧靜、祥和與舒適。醫生一眼看出，這所房子整潔、清新、井然有序、充溢著溫馨；而且，這位女子全心全意地愛著林布蘭特父子。只聽得林布蘭特歡聲大叫，「韓德麗琪，快把我們那隻小肥羊宰了，浪子回家啦！」韓德麗琪滿面喜容，向醫生點頭為禮，轉身去忙了。醫生看著她強健、柔韌、靈活的背影，跟自己說，今後要與這位善良的韓德麗琪結成同盟，迎戰任何圍繞著林布蘭特一家的困擾。

偶然，是一種極其詭異的、充滿魅力的力量，它會直接而殘酷地將事實真相一下子拉到人們的眼前。在與林布蘭特、韓德麗琪常來常往，一道度過了兩年極其溫馨的好日子以後，一件極其偶然的事情一下子將醫生推進了林布蘭特的

私密世界。

　　跟每天一樣，韓德麗琪總是在年輕的畫師們離開製作版畫的印刷間之後，把裡面擦抹、整理得十分乾淨。這一天，她踉踉蹌蹌從那間工作室走出來，幾乎要暈倒了。林布蘭特馬上叫人去請醫生。凡・隆醫生遠遊的這些年，有一位猶太醫生照顧著林布蘭特一家的健康，不巧的是，這一天他出診去了，很自然的，凡・隆醫生被請了過來。他看到氣息奄奄的韓德麗琪馬上診斷出她是吸入了什麼有毒的空氣，醫生很快地將病人移到通風良好的所在，韓德麗琪悠悠醒轉。林布蘭特胸有成竹，走進印刷間，找到製作蝕刻的強酸。果然，畫師們沒有將瓶蓋旋緊，強酸氣體溢出，造成了韓德麗琪的不適。林布蘭特馬上將所有的強酸瓶蓋一一旋緊、門窗大開。一場偶然的危機就這樣迅速解決了。韓德麗琪臉色紅潤地在躺椅上睡著了。林布蘭特放下心來與醫生閒聊片刻。

　　醫生告訴林布蘭特一個簡單的事實，韓德麗琪懷孕了。醫生認為保護韓德麗琪是自己的責任，於是直接詢問畫家一

個只有好朋友才能啟口的問題，「你的妻子早已亡故，你是自由人。你為什麼不和這樣一位美好的女子結婚？她可是你的幸福之泉。」

看著熟睡的韓德麗琪，面對摯友關心的眼神，林布蘭特沉默良久，然後吐露了他的困境，「我喜歡她，非常喜歡她。她也對我和泰特斯非常非常好。但是我不能和她結婚，我也告訴她原因何在，她完全了解，而且也願意就這樣生活下去。早些時候，我們兩人曾經有一個女兒，很不幸的，沒有幾天就夭折了。希望這一次我們的運氣好一點。我很希望有一個女兒……」

林布蘭特細說從頭，原來，阻礙一個美好婚姻的障礙竟然是莎斯琪亞的遺囑。確實，莎斯琪亞在遺囑裡是把自己一切的「財產」都留給了林布蘭特，但是還有一個條款，如果他故去或者再婚，「她的一切財產」就歸泰特斯所有。事實上，如何將林布蘭特自己的財產與妻子的財產切割，這本身就是極複雜的問題。如果，林布蘭特與韓德麗琪結婚，他們

必然被掃地出門，房子和一切必得留給年幼的、無法管理家產的泰特斯。於是，監護人、公證人會出現，林布蘭特將陷於無止境的財務糾紛之中。

「這樣的日子，我還能夠專心畫畫嗎？」林布蘭特心平氣和地問醫生。

醫生很明白，世界上的事情，多半都是不如意的。有些人用無窮無盡的憂慮來對付；林布蘭特用無眠無休的工作來排解。他畫畫、製作蝕刻銅版畫，忙得不得了，而且十萬分的專心。年輕的韓德麗琪則用她的愛、她的勤勞給了林布蘭特一個專心創作的環境。

雖然不能結婚，林布蘭特還是像當年的荷蘭男人一樣，遵循著已婚夫妻理當遵循的社會習俗，帶著韓德麗琪回她的家鄉探望。樸實的家人、親友、鄰居都喜歡高大、善良、溫和的林布蘭特，待他十分親切，也高興著韓德麗琪終於有了一個溫暖的歸宿。在這趟旅行中，林布蘭特愛上了格德蘭的山景。後來，他常常把這美好的景緻「移」到他的創作中

去，廣為流傳的故事便是關於銅版蝕刻 B.237《有兩隻牛的風景》（Landscape with Two Cows）的素描。這段相對平靜、心情舒暢的好日子裡，林布蘭特常常到阿姆斯特丹郊區的鄉村取景畫素描。一六五〇年的一個春日，林布蘭特信步來到一戶農家，農舍門前小河邊，一條牛正在飲水，另外一條牛則臥在草地上安閒地吃草。靜謐中，林布蘭特打開素描簿畫將起來。大畫家來到自家門外寫生作畫，讓這家農舍的主人感覺十分榮耀，於是靜靜地站在畫家身後，很開心地看著畫家把自己的家園、田地描畫到紙上。但是，奇怪極了，此地一馬平川，畫中卻出現了大片的山景。更奇的是，農舍背後並沒有樹，在林布蘭特筆下，這農舍卻倚樹而建！農人實在忍不住了，輕聲說道，「這裡沒有山，也沒有樹啊……」林布蘭特微笑，笑容裡滿是喜悅，「我看到了啊……」農人恍然大悟，原來林布蘭特的眼睛和尋常人是不一樣的，他能看到並不存在的東西，而且能畫出來！農人很開心，這張素描把自己的農舍畫得比實在的情形漂亮多了。林布蘭特開懷地

笑了，他在自己的筆下又一次看到了格德蘭美麗的景緻，山巒起伏、鬱鬱蔥蔥。啊，親愛的格德蘭，韓德麗琪的故鄉。

畫家筆下流露出的愛意洶湧澎拜，淹沒了畫面。

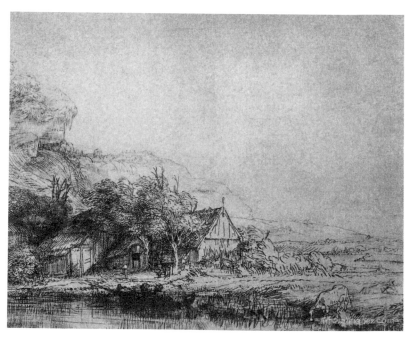

《有兩隻牛的風景》(1650)

林布蘭特的風景畫常描繪阿姆斯特丹和周邊郊區的環境；廣為人知的是，林布蘭特時常以腦海中的畫面納入畫中，少數作品才可能將實際風景入畫。而這幅小品據說是林布蘭特一生中最平靜幸福的時期所創作。

9

　　只有愛情、卻沒有一紙婚書的日子照理來說與他人並無關聯，但是十七世紀的阿姆斯特丹擠滿了無聊的小市民。他們藉口要看畫，來到林布蘭特的家，本來畫家很高興，以為他們會來購買一些作品，便很熱誠地接待他們。但很快就發現，他們的興趣在林布蘭特的藝術品收藏上，頻頻探問某件絲織品多少錢可以出讓、某個頭盔要價多少、某隻樣式古樸的花瓶價值若干……。林布蘭特的收藏品是絕對不肯轉賣的。來客們對這樣的回答似乎並不意外，嘻嘻哈哈說東道西。怒不可遏的林布蘭特此時才看到，來人們賊溜溜的眼光打量著正在端茶倒水的韓德麗琪，停留在她不再苗條的腰身上。林布蘭特毫不客氣，把來人一個不剩轟了出去。

　　韓德麗琪卻沒有估計到，事情會演變到她受不了的程

度。周日早上，教堂鐘聲響起的時候，她總是會穿上整齊的衣裙到一所喀爾文教堂去望彌撒。這一天，她和往常一樣乾乾淨淨出現在教堂裡，心平氣和坐在後排的角落上，聽牧師講道。但是情形不對了，牧師講到「行為不檢點的女人」、講到「邪惡的魔鬼」、講到地獄與酷刑……站在講壇上的牧師疾言厲色，聽講的男女都回頭看她，女人的鄙夷、男人的幸災樂禍都寫在臉上，寒冷的目光像箭似地射在她身上。韓德麗琪嚇得站起身來奔回家中。林布蘭特有點詫異，怎麼這麼快就回來了？韓德麗琪不想驚擾林布蘭特，於是顫抖著說，她沒有去教堂，只是與鄰居閒談了一會兒……但是，她從未說過謊，臉色慘白，抖顫不停，忍了又忍，終於大哭起來，哭聲悽慘。最終，抬頭語無倫次地問林布蘭特，只要有愛，不是就很好了嗎？為什麼要下地獄？林布蘭特痛苦地看著自己心愛的人，一時說不出話來。

　　凡·隆醫生的兒子熱愛韓德麗琪，看到她受了這麼可怕的委屈，馬上飛奔回家報告父親。醫生當然知道過度驚嚇

會對孕婦和胎兒產生極為不良的影響，於是飛奔而來，不但安撫這位善良單純的女子，而且給她一些藥物，讓她從驚嚇中慢慢地安靜下來。林布蘭特站在那裡，眉頭緊鎖，一言不發。

「我一定得把市政廳委託的一幅畫完成，我有兩打的銅版畫要做，我還有幾幅風景畫要完成。不出一年，我就不必再依靠那筆事實上不存在的所謂遺產，還清所有的債務，同韓德麗琪結婚。我一定得同她結婚，否則怎麼對得住這樣仁慈、這樣美好的一個人？」醫生終於聽到了林布蘭特嘶啞的聲音，感覺到他的迷亂，感覺到他的痛苦，以及一種絕望的情緒。

林布蘭特並非喀爾文教會的教友，他也不常到教堂去，他非常喜歡的傳道人和牧師都是猶太人。在韓德麗琪受折磨的這個事件發生以後，他加入了一個門諾派教會。門諾派是基督教再洗禮派的一個分支，他們不贊成嬰兒在完全懵懂、不可能有信仰的情形下被父母抱到教堂受洗，成為基督徒。

他們主張，成年人有了信仰之後再受洗成為基督徒，是對信仰的主動堅持，比嬰兒被動受洗有意義。再洗禮派因其教義的不同在歐洲其他國家飽受排斥、飽受欺凌，但是荷蘭的宗教政策相對寬容，因此才能在阿姆斯特丹生存。林布蘭特加入其中溫和的門諾派教會，教會牧師表示，他們絕對不會過問教友的個人生活，而且，這個教會來去自由，他們絕對不會過問林布蘭特的任何決定。林布蘭特一方面感覺到門諾教會的溫暖、祥和，一方面似乎也是對喀爾文教會的一種宣示，韓德麗琪生下孩子之後，是否被教會接受並給予洗禮，他根本已經不在乎了。

《浴女》(1654)

這幅畫以韓德麗琪為模特兒，是林布蘭特晚期的作品。林布蘭特晚年生活困頓，創作卻更加豐富，揮灑出自由心靈的藝術成就。這個時期的筆法粗獷有力，色調柔和趨於暗色，背景的陰暗更襯托出她從黑暗中走出來，以及撩起衣擺的樸實無華，這一幕可以看出林布蘭特對她的鍾愛。

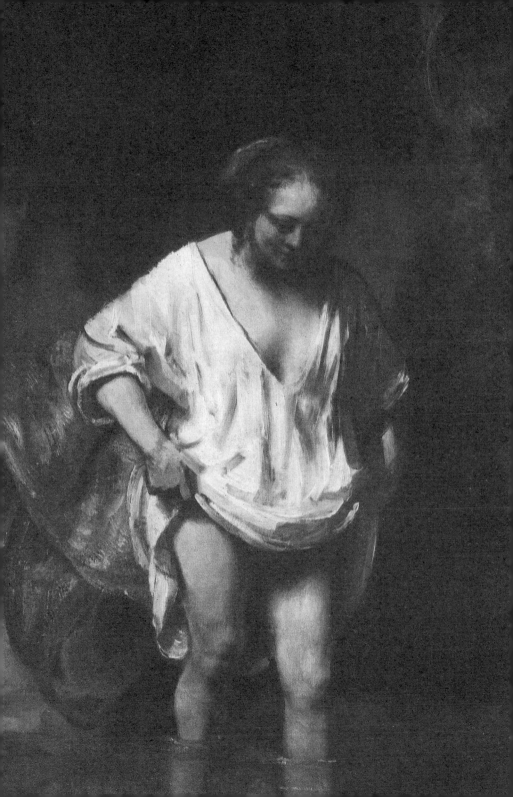

一六五四年，韓德麗琪順利生下了美麗的女嬰，如同早先已經夭折的三個女嬰一樣，林布蘭特為她取名卡納莉雅（Carnelia）。到了這個時候，喀爾文教會大約已經明白，對林布蘭特與韓德麗琪的折磨並沒有達到目的，如果延續到孩子身上恐怕更加得不償失。於是，卡納莉雅順利登記為林布蘭特與韓德麗琪的女兒，順利受洗成為基督徒。母親的驚嚇與折磨並沒有損害到卡納莉雅的健康，她平安長大成人，而且，最終成為林布蘭特的孩子當中壽命最長的一位。

　　一六五四年，韓德麗琪產後，林布蘭特繪製了極為著名的作品《浴女》（A Woman Bathing in a Stream）。美麗的韓德麗琪站在河水中，身上套著林布蘭特寬大的白襯衫，她用雙手高高撩起襯衫下擺，免得被水浸溼。她低頭看著水中的倒影，似乎是驚奇著小腹的平坦，或許也是在看著水中的石子，驚奇著河水的清冽與石子的美麗。在她身後的河岸上，疊放著鮮豔華麗的衣袍，那是林布蘭特為她準備的禮物，另一側，懸掛著華貴的壁毯，為沐浴中的韓德麗琪製造

出一個隱密、溫暖的空間……。整個畫面色彩絢麗、溫柔、細膩、充滿寧靜與喜悅。

畫家將心頭深沉的愛意流瀉在畫布上。

藝術史家們特別重視這幅作品，認為是為後世印象派開創先河的傑作。

畫家對抗命運的手段也是驚世駭俗的。在債臺高築的日子裡，他每天辛勤工作。白天畫畫，晚上七點鐘，走進他的印刷間，點上一根蠟燭，用尖細的鋼針修改銅版，然後推動沉重的鐵輪，印製版畫。他有學生，但是他要最好的成品，因之，這沉重的勞務就多半落在自己的身上。從晚間七點到凌晨四點，整整九個小時，將近五十歲的畫家就這樣站在那裡，工作，直到眼睛痛得好像一根長針垂直地刺進眼球，他就再點一根蠟燭，「以緩解眼睛遭受的壓力」。醫生來訪的時候，他也會抱怨，有的時候「心臟有點難受」，他常常在睡夢中「因為心臟狂跳而被驚醒」，更多的時候，是「頭痛，肩胛骨也痛得厲害」。抱怨過後，他總是有點羞澀地自我嘲

諷一番，好像自己是一個經不起折騰的小男孩。醫生知道，勸他減少工作量，根本是白費力氣。他絕對不會為了健康的理由而放慢工作的速度、縮短工作的時間，要想減輕他的工作壓力，得想別的辦法。

有一天，遠在土耳其的老朋友託一位船長為凡・隆醫生捎來一袋豆子。豆子裡夾著老朋友的一封信，信中說到來自東非阿比西尼亞（現代的衣索比亞）的黑水，簡直是來自天國的瓊漿，穆斯林們已經離不開這美妙的飲品了，因為「它是醫治人類一切疾病的神藥」。老朋友在信中講到要用這袋小禮物來報答醫生給予他的友誼云云，都已經無法引起醫生的興趣，他的腦袋裡只有一個念頭，這東西大概是林布蘭特需要的，無論對眼睛、腦神經、還是肩胛骨，哪怕有一點點幫助，都是好的，值得一試。

但是老朋友文情並茂的信裡卻沒有說這灰灰綠綠的豆子到底是什麼東西，以及應該怎樣烹製，才能變成「來自天國的黑水」。醫生便向朋友們請教，有一位飽學之士告訴醫生，

十二世紀或是十三世紀的時候，穆斯林在清真寺打瞌睡被阿
訇們（回教掌理教務、講授經典的人）視為對阿拉的不敬，
無論是恐嚇還是勸慰都解決不了問題。一位從阿比西尼亞回
來的商人報告，他們發現了一種神奇的藥，可以讓人保持清
醒，據說這藥生長在小灌木上，羊兒吃了之後一個禮拜不肯
睡覺！阿訇們大喜過望，不久，很多穆斯林都在進清真寺之
前飲用這「湯藥」來提振精神。之後，所有的阿拉伯人都愛
上了這味藥，它叫做「咖啡」，來自阿比西尼亞的卡法省。
而且，「只要浸泡數小時，再來烹煮一番」就可以飲用了。
醫生心想，這不是同烹煮普通的豆子湯沒有什麼不同嗎？另
外一位飽學之士則說，這豆子就是荷馬在《奧德賽》裡面提
到的忘憂草上結出的小莓果。而且，忘憂草來自埃及，服下
這味藥之後會忘記一切煩惱。忘憂草這個詞由兩部分組成，
因此烹製的時候，豆子與水的比例是一比一……。醫生想，
無論是咖啡還是忘憂草，對林布蘭特來說都沒有壞處。而且
上述兩位飽學之士都是畫家的朋友，於是決定在林布蘭特的

小花園裡試著烹製這來自天國的黑水。林布蘭特對朋友們的奇思妙想從來沒有反對的意見，總是樂觀其成，於是這會兒讓人忘憂的咖啡就在煙霧繚繞中煮了起來。

未曾烘焙、研磨過的生咖啡豆煮出來的汁液自然不會可口。晚飯後，這濃濃的黑水帶著詭異的氣味被端上桌來，大家滿腹狐疑地喝了一口，就都大呼吃不消，腳步踉蹌地退出了「忘憂宴」。

林布蘭特卻沒有什麼特別的反應，居然微笑著端著燭臺上樓去了。

醫生抬頭望去，林布蘭特高大的身影出現在窗前，他破例地沒有刻銅版！他在畫畫，畫的是韓德麗琪的畫像，一串珍珠項鍊在韓德麗琪的胸前閃閃發亮！

醫生想一定是自己的眼睛花了，要不就是眼前出現了幻象，無論如何，絕對是那口黑水帶來的災難，還是趕快回家去上床睡覺最為安全。半夜裡，胃裡一陣翻騰，睡不著了，披衣起床。醫生忽發奇想，不知這難喝得要命的黑水是振作

了林布蘭特的精神，還是讓他進入了一個沒有憂煩的境界？
暗夜中，醫生走到林布蘭特的門外，樓上畫室那扇窗戶燭火
輝煌，林布蘭特還在神采奕奕地作畫！醫生忍不住大笑了，
「你這個瘋狂的傢伙，果真不是凡人！」

　　醫生沒有想到的是，「黑水」帶來的振奮只是一個偶然
的巧合，此時的林布蘭特正在向一個輝煌的頂峰挺進。在畫
面暗部與亮部之間的朦朧地帶，他不再使用細膩的筆法去精
確描繪，而是使用大膽、有力的筆觸，讓那些帽子、衣服、
衣袍的皺褶自己從畫面上跳出來，凸顯出或華麗、或柔美、
或深沉、或別緻的強烈風格。畫家爐火純青的技巧以及他強
烈的個性與追求，在這個巨大的改變中異常鮮明地表現了出
來。畫面的亮部，已不再單單是細膩的人物面部表情的色彩
描述。林布蘭特開始使用黃色和紅色的光彩，來代替形象的
細緻刻劃，於是出現了極富神祕氣息的象徵意涵。那些金屬
般的光亮，極為醒目，似乎在不間斷地傳遞某種神祕的信
息，引人遐思。到了這樣的境界，林布蘭特自己聽從意志與

心念的驅使，運筆自如，似有神助。包括那位法國男爵在內的一些愛畫之人看到林布蘭特的作品，不由自主地被吸引，認為這位畫家「越畫越好」。而且，他們深信，一百年以後，無論他老死在濟貧院或是在鋪滿綾羅綢緞的床榻上壽終正寢，都已經完全不重要了，他的作品以及無遠弗屆的影響力，才是他存活在十七世紀的荷蘭的全部意義。

10

　　在林布蘭特出生以前，歐洲發生了「宗教改革」的狂風
驟雨。這場爆發於一五一七年的重大變革，將西歐的基督信
仰世界撕裂成兩個水火不容的版圖，一個是天主教（Catholi-
cism），另外一個是基督新教（Protestantism）。宗教改革
的導火線，是因為梵蒂岡教廷為了重建聖彼得大教堂籌措大
筆銀子的具體作法引發了民眾的憤怒。教廷為了籌錢，印製
了大量的「贖罪券」，在德意志地區向貧窮的農人兜售。這
種帶有欺騙性質的惡劣的斂財手段本身已經非常可惡，更糟
的是，大筆錢財落入地方主教手中。我們可以想像一下，就
在天才的米開朗基羅、拉斐爾在梵蒂岡恣意揮灑的時候，無
數貧民因為教廷的劫掠而淪落到更為悲慘的境地。因之，宗
教改革不但使得宗教本身被撕裂，更禍及千年以來宗教與藝

術緊密相連的傳統。

長久以來，歐洲人親近視覺藝術的最佳途徑是到教堂去。一代又一代的建築家、畫家、雕塑家將個人的一生、個人的全部才華奉獻給教會，創造出輝煌的宗教藝術。普通民眾幾乎是在教堂裡長大的，伴隨著他們度過一生的是精湛的藝術品。這也就使得社會對於藝術家格外尊敬。當一個小村落的教堂裡將要有畫家來畫一幅聖母像的時候，全村男女老少會迎出村去，站在路邊久久守候。興建教堂的建築師，在教堂畫壁畫的畫家，塑造雕像的藝術家，無一不受到教會與民眾的熱情款待。

十六世紀初的宗教改革為這一長久的傳統畫上了休止符。為了反對羅馬教廷的奢靡，新教支持者們倡導簡樸，壁畫與雕塑與華麗的裝飾品都在擯棄之列，視覺藝術家的社會地位一落千丈。

一五六六年九月二十五日，一群對西班牙天主教宗教裁判所的壓迫與欺凌深惡痛絕的喀爾文教眾，將委屈與憤怒全

發洩在教堂藝術品上。他們衝進了荷蘭萊登市的許多重要的教堂，把華麗的教堂裝飾、聖徒雕像、宗教畫像摧毀殆盡。這次激烈的行動是喀爾文教徒從這一年的八月起，在整個尼德蘭地區所展開的「破壞宗教圖像風暴」裡面的一支龍捲風。

這樣的風暴所產生的直接結果就是，在荷蘭擺脫西班牙統治，成為獨立國家之初，藝術家的地位已經非常的尷尬，他們被大眾稱為「潑顏料的人」，連暴富的無知無識的海盜都能夠在他們面前指手畫腳。

就在這樣的社會環境裡，林布蘭特來到了這個世界上，而且矢志要成為最具改革精神的藝術家，要在有生之年創造出新的理念與技法，引領後世藝術家繼續探索。毫無疑問，他必然會經受折磨，必然會走在荊棘叢生的路上。

但是正如林布蘭特自己所說的，才華一定會顯現出來的。他的運氣不錯，確實有人在他很年輕的時候就非常的賞識他。

　　喀爾文教義與路德教義一樣，堅持「預定論」，認為「上帝係經過深沉的考慮，才決定誰該獲救誰該毀滅，而且這種決定是早在我們出生以前就做好的。對於上帝的選擇和考慮，我們相信除基於祂的恩惠外，完全是無理由的。那獲救的，完全與其善行無關。至於那定罪的，其永生之門，在似可理解與似不可理解之間，早已關閉。」十七世紀初，喀爾文教派內部發生劇烈紛爭。神學家阿米尼烏斯（Jacob Arminius）從阿姆斯特丹來到萊登大學執教，與同事展開神學辯論，強烈反對如此嚴酷、令人絕望的喀爾文主義，主張人的自由意志決定信仰的取捨。阿米尼烏斯去世之後，他的支持者們簽署了「抗辯文」支持阿米尼烏斯的觀點，他們被稱為「抗辯派」。

　　在支持抗辯派的眾人當中有一位非常有名的大人物，他就是在「沉默者威廉」被暗殺後，輔佐其子莫里斯親王，推動尼德蘭獨立運動的重臣歐登巴內維爾特（Johan van Oldenbarnevelt）。有關教義的爭執最後演變為殺戮，歐登

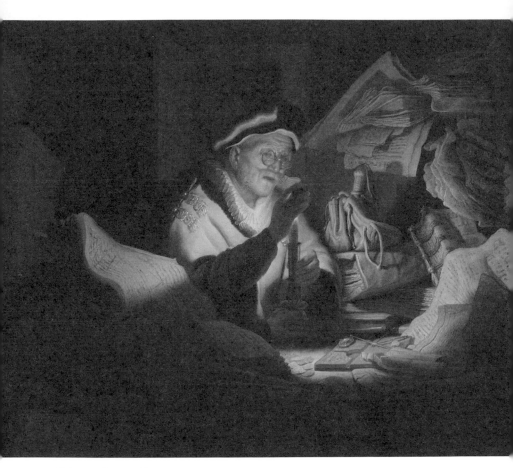

《無知的財主》(1627)

《聖經》故事經常是林布蘭特創作的題材，雖然畫中人物、擺設等均取自現實生活，但他真正感興趣的是事物內在的意涵，而非外在的形象。《無知的財主》也反映出這樣的精神。

巴內維爾特遭構陷入罪，並成為最悲慘的犧牲者。

一六二五年，莫里斯親王過世，正是他判處了無辜的歐登巴內維爾特死刑。著名的荷蘭史學家施克里威利烏斯（Petrus Scriverius）是一位虔誠的新教徒，對抗辯派懷有深切的理解與同情。此時，他懷念正直的歐登巴內維爾特，深深感念他的犧牲。而且，他已經從林布蘭特的繪畫中感覺到這位青年畫家的巨大潛力，於是，他來到林布蘭特與里凡思的畫室，委託林布蘭特根據聖經故事來繪製一幅《聖司提凡殉教》圖。

《新約》〈使徒行傳〉第六章到第七章記載了司提凡的事蹟。這位堅定的基督信仰者遭構陷入獄並被判處用石塊打死的極刑。他是有史以來基督徒為信仰殉難的第一人。

此時的荷蘭，新教派系林立，教堂藝術已蕩然無存，但是牧師們詳細講解《聖經》卻是日課。因此，根據《聖經》故事繪製的藝術品便成為民眾熱愛的收藏品。施克里威利烏斯的到訪與委託，對於十九歲的林布蘭特來講，也就是很自

然的一件事。其中「借古喻今」的目的自然不必言明。很快，
林布蘭特精采地完成委託，司提凡如同天使般純潔堅定的形
象令收藏者非常的滿意。這幅作品也是到現在為止，在世間
發現的林布蘭特的第一幅油畫作品。

　　一六二六年到二七年，林布蘭特完成了六幅油畫作品，
其中就有《托比特責怪安娜偷小羊》。歐洲藝術史專家們異
口同聲，這幅作品是林布蘭特的第一幅傑作。托比特的故事
來自天主教《舊約聖經》的〈多俾亞傳〉。在整部《聖經》
裡，林布蘭特最喜歡的篇章就是〈多俾亞傳〉。他根據這個
篇章所提供的素材，用素描、版畫、油畫的不同方式創作了
五十五幅作品。托比特憂傷、悔恨、痛苦的心境被二十歲的
林布蘭特表現得淋漓盡致。另外一幅同期誕生的作品《無知
的財主》（The Parable of the Rich Fool）則來自《新約》〈路
加福音〉裡面的故事，耶穌用了一個著名的比喻來教導門
徒，人生無常，世俗財富的累積是沒有意義的。在這幅作品
裡，年輕的林布蘭特使用了他當時最喜歡的一種表現手法，

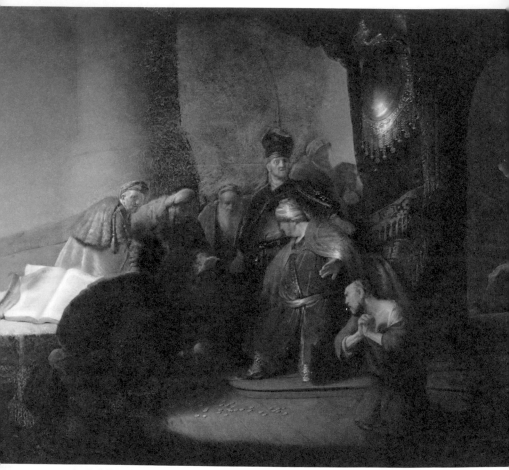

《懊悔的猶大退還三十塊銀錢》(1629)

林布蘭特住在萊登期間,創作技巧日益成熟,他跳脫宗教畫的慣例,從現實生活中吸取經驗。這段時間,最重要的作品就是這幅畫作,畫中人物臉部表情與姿態表現突出,當時備受讚揚。

用一束微光來照亮人物的內心世界。畫面上，深夜裡，貪心的財主在一盞燭光下仔細檢視手中的錢幣。畫面左上角暗處的時鐘卻在一分一秒地穩步前行。財主的生命正在一點一滴地流逝，他卻還沉溺在對自己財富的估算中。畫面極其生動傳神地詮釋了《聖經》故事。在十九、二十歲的年紀，林布蘭特一系列精湛的宗教藝術作品已經為他贏得極大的讚譽。

　　一六二九年，又有一位名人到萊登造訪林布蘭特與里凡思的畫室。此時，第三任奧蘭芷親王腓特烈・亨利（Frederick Henry, Prince of Orange）已經即位四年。他的祕書康斯坦丁・惠更斯（Constantijn Huygens）是著名的詩人、翻譯家、外交家，一位真正的文化菁英，這個人也是林布蘭特生命中一位重要的人物。康斯坦丁不但地位顯赫，而且極有品味。他的舅舅是神聖羅馬帝國皇帝魯道夫二世聘請的宮廷畫家。康斯坦丁幼年住在海牙的時候，他家的鄰居是海牙宮廷畫家。由於康斯坦丁在文學藝術方面的造詣，在他擔任腓特烈・亨利的祕書之後，便負起海牙宮廷的藝術

品收藏與舉辦文化活動的重責大任。他來到林布蘭特和里凡思的畫室的時候，林布蘭特剛剛完成一幅油畫作品《懊悔的猶大退還三十塊銀錢》（Judas Returning the Pieces of Silver）。這幅畫的根據是〈馬太福音〉第二十七章的記載：猶大出賣老師耶穌，得到三十塊銀錢。耶穌遭到羅馬巡撫逮捕、受審、定罪，即將被釘死在十字架上。猶大聽到消息，萬分懊悔，希望退回那三十塊不義之財，卻為時已晚。

關於這幅作品，康斯坦丁寫在了他的自傳裡，這份文獻保存在海牙國立圖書館。所以，我們能夠在今天看到四百年前一位文化人對林布蘭特作品的觀感。康斯坦丁·惠更斯這樣寫道，「我確信，《懊悔的猶大退還三十塊銀錢》可以拿來作為討論林布蘭特藝術創作的絕佳例子。這幅畫可以同義大利所有的藝術傑作一樣獲得崇高的地位。這幅畫甚至可以同自古希臘羅馬以來的所有藝術珍品相提並論。畫面上有許多人物，我們不必一一細說，只談那個陷在絕望深淵裡的猶大。他的肢體表情，一下子呼號、一下子哀求，只希望能夠

得到寬恕。雖然他也明白，此時此刻無論做什麼都已經是枉然。他的臉上滿是因為驚恐過度而失神的表情。一頭亂髮、衣服也在哭嚎中被扯破。痙攣的手臂、絞在一起的雙手，都在表達他激動的心情。他雙膝跪地，身體也在痛苦中抖動……。我敢說，迄今為止，沒有任何藝術家能夠想像，一位土生土長的荷蘭青年，竟然有辦法用畫筆在一個人物身上刻畫出如此複雜多變的情緒；透過猶大一個人的肢體動作、面部表情，完整而自然地呈現出猶大迂迴曲折的情緒崩潰過程。」在這段文字的結尾，康斯坦丁激情滿懷地宣布：「我親愛的好友林布蘭特，我要向你致上我崇高的敬意」。

這崇高的敬意使得康斯坦丁加入遊說大軍，勸說林布蘭特赴義大利「深造」。這件事沒有成功，林布蘭特矢志留在荷蘭。這位伯樂沒有氣餒，繼續努力，從一六三二年起，他代表腓特烈‧亨利親王委託林布蘭特創作一系列有關耶穌生平的畫作，給這位青年畫家提供了一展長才的絕佳機會。對於剛剛遷居阿姆斯特丹、個人的事業剛剛起步的林布

蘭特來說，這樣的機會尤其重要。腓特烈・亨利親王活到一六四七年，終其一生，他熱愛林布蘭特的作品；終其一生，給予林布蘭特支持。雖然在《夜巡》事件之後，連惠更斯對林布蘭特大膽的實驗都有些猶豫，親王卻一如既往，站在林布蘭特這一邊。在十多年的光陰裡，林布蘭特為親王繪製了七幅重要的宗教藝術作品，最後兩幅都是在《夜巡》事件以後，而且酬勞較前五幅高出一倍。腓特烈・亨利親王逝世之後，奧蘭芷王室不再向林布蘭特訂製畫作。惠更斯在《夜巡》事件之後不久，便回到支持林布蘭特的立場。雖然他對於林布蘭特的藝術理念並不是十分理解，但是，他還是和親王一樣，在他的有生之年，盡一切可能援助這位不世出的藝術家。惠更斯比林布蘭特出生得早，又比林布蘭特長壽，我們可以這樣說，幸虧有這位惠更斯先生的庇護，否則，林布蘭特的一生很可能更加坎坷。

與此同時，林布蘭特的肖像作品也展露了他驚人的才華。

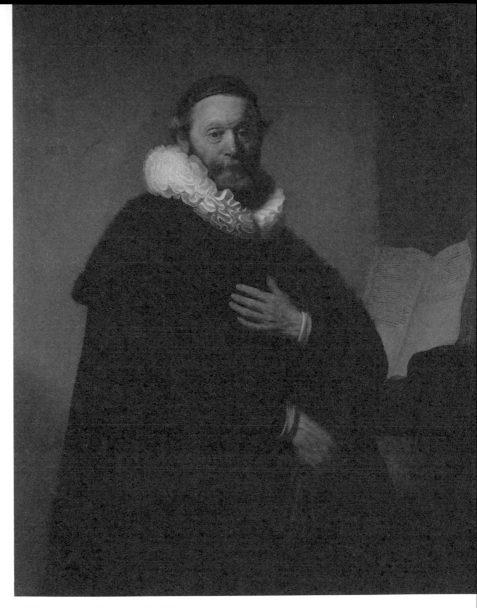

《弗騰波哈特牧師肖像》(1633)

林布蘭特1631年遷居阿姆斯特丹後，很快就成為當地有名的畫家，越來越多
人請他畫肖像。肖像畫需要更高的技巧，不但外形逼真，人物的性格、情緒
皆須真實表現出來，而他皆能處理得維妙維肖。這幅肖像畫以黑色為主調，
黑色大衣中孕藏許多層次，服裝質感表現獨到，脖子上一圈白色的精緻皺褶
在黑暗中發亮。這種明暗處理構成林布蘭特的創作特色。

當年，歐登巴內維爾特受難的風暴曾經牽連到許多人，抗辯派遭到連續不斷的迫害。其中，同樣輔佐過莫里斯親王的、支持抗辯派立場的弗騰波哈特牧師（Johannes Wtenbogaert）被流放。

一六二五年，莫里斯親王去世之後，抗辯派的處境有所好轉，阿米尼烏斯的神學著作在萊登出版，弗騰波哈特牧師從流放地回到荷蘭。在弗騰波哈特和許多有識之士的積極爭取下，抗辯派終於贏得合法存在的地位，可以在荷蘭以抗辯派教會的名義傳教。一六三三年，二十七歲的林布蘭特便是接受了這個教會的委託，為可敬的弗騰波哈特牧師繪製了一幅著名的肖像（即《弗騰波哈特牧師肖像》，Portrait of Johannes Wtenbogaert）。

在荷蘭萊登大學圖書館所典藏的文獻裡，有弗騰波哈特牧師的日記。一六三三年四月十三日，可敬的牧師寫道，「為了順應安東尼的兒子亞伯拉罕的安排，請林布蘭特為我畫像。」亞伯拉罕是阿姆斯特丹的一位商人，正是他，以抗

辯派教會的名義委託年輕的林布蘭特繪製這幅肖像的。當時，牧師已七十六歲高齡，林布蘭特在肖像左上方作出了標記：AET：76。同時，畫家第一次在作品上以名字簽名：Rembrandt，不再是連名帶姓的 RH、RHL、RHL van Rijn（L的意思是來自萊登）。這是一件非同小可的事，在歐洲美術史上，只有李奧納多・達・芬奇、米開朗基羅、拉斐爾，這文藝復興三傑以及威尼斯畫家提香（Tiziano Vecellio）在作品上簽名的時候只用名字，而不用姓。卡拉瓦喬、魯本斯等人都未曾有過這般的自信，只須寫上名字（firstname），世人已能辨識，絕不會與他人以及他人的作品混淆。

這幅肖像確是傑作，林布蘭特將光線集中在牧師溫和的臉上、明亮的眼睛上、身邊的神學書籍上、放在胸前的手上。表達出牧師堅定的信念、無畏的精神，以及艱難歲月留下的印記。人們今天在阿姆斯特丹讀這幅畫的時候，仍然能夠感覺到林布蘭特當年的自豪與自信。

<p style="text-align: center; font-size: 2em;">11</p>

　　對於猶太民族、猶太文化、猶太教，林布蘭特在很年輕的時候已經很有興趣。

　　一六三〇年，林布蘭特年方二十四歲，還在萊登與里凡思共用畫室。就在這一年，他創作了油畫作品《耶利米哀悼耶路撒冷被毀》（Jeremiah Lamenting The Destruction of Jerusalem）。

　　以智慧流傳於世的以色列王所羅門（Solomon）在西元前十世紀曾經掌握了巨大的權力與驚人的財富，他也是耶路撒冷第一聖殿的建造者，耶和華在這一聖殿中受到了四百年的供奉。所羅門王用了七年時間興建金碧輝煌的聖殿，使得猶太人有了專一的信奉。之後，他用了十三年修建了豪華的宮殿，供自己享用。正如歷史一再告誡的，貧富不均必是亡

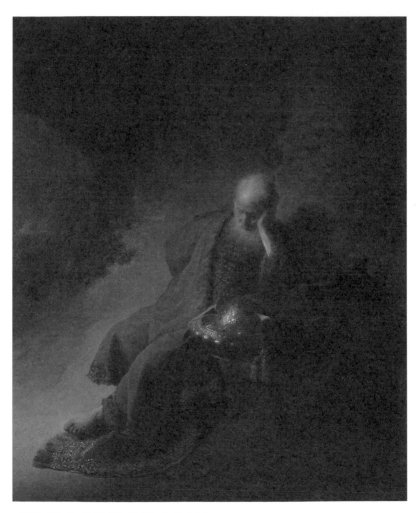

《耶利米哀悼耶路撒冷被毀》(1630)
林布蘭特這幅早期的作品對衣服縐褶的細節仍仔細描摩，與後期粗獷有魄力
的揮灑不同。

國的先兆。就在所羅門王的全盛時期，已經露出了日後羅馬帝國敗亡時的種種跡象。果然，西元前九三一年，所羅門王去世，不久之後，以色列分裂成以撒瑪利亞（Samaria）為首都的北國以色列，以及以耶路撒冷為首都的南國猶大。分裂以後的兩個國家的臣民，雖然同是猶太人，卻爭戰不休。埃及人於是乘虛而入，大肆劫掠，所羅門王積攢的巨大財富被洗劫一空。

政治分裂、貧富懸殊、軍事失利、宗教墮落的時代，先知們誕生了。他們悲天憫人，一再告誡世人不可橫征暴斂、不可巧取豪奪、不可以權謀私、不可蔑視神明。耶利米便是這樣的一位猶太先知，他成為先知的時候是西元前六二六年。他奔走呼號，一再告誡猶太人，如果不聽勸，耶路撒冷的毀滅就在眼前了，耶路撒冷將被巴比倫焚毀。但是，沒有人真的聽信他的呼喊。先是有亞述人的圍城，亞述撤離之時，由於內部紛爭而日漸式微，西元前六一二年被日漸強盛的巴比倫消滅。之後，便有了巴比倫對猶太的入侵，西元前

六〇九年，南國猶大約賽亞王戰死。最終由於猶太人對獨立的嚮往與堅持，耶路撒冷在西元前五八七年遭到巴比倫的焚毀，聖殿變成了廢墟，整座城池被夷為平地，全城民眾幾乎全數被擄往巴比倫為奴。

就在猶太民族國將破家將亡的時分，先知耶利米發出「信奉耶和華，順從巴比倫，直到巴比倫遭報的時刻到來。耶路撒冷必將重建，被擄的人們必將回歸故土……」的呼喊。有關這一段曲折而極富戲劇性的「往事」記錄在《舊約聖經》〈耶利米書〉中。

我們可以這樣說，在猶太民族為人類文明所做的貢獻中，要屬《聖經》的撰寫影響最為廣大。《聖經》的撰寫本來很可能是為了祭司需要一個文本。比方說，當人們不那麼信仰耶和華，拿祂的「約」不當一回事，又想到其他神祇那兒的時候，怎樣去勸他們回頭？最重要的就是使用先知的話語以及自古以來口耳相傳的各種誠律來開導他們。我們現在知道，以上兩種內容正好就是《舊約聖經》的主要成分。但

是，當年的猶太祭司手中卻沒有一個文本可以作為依據。

傳說中，有一天，大祭司向南國猶大最賢明的君主約賽亞王報告，說是在聖殿一個祕密的檔案室裡發現了一捲羊皮紙，上面的文字記載著耶和華直接告訴摩西的許多話語。聰明的約賽亞如獲至寶，馬上召集了猶太的眾位長老，來到耶和華的聖殿，在數千群眾的面前，大聲宣讀了這份「約書」。宣讀完畢，約賽亞王鄭重宣布，他個人將永遠信奉耶和華，遵守耶和華的誡命、法度和律例，成就這約書上的約言。眾人十分感動，紛紛表示追隨約賽亞、信奉耶和華、實踐約言。

這份「約言」究竟是《聖經》的哪一部分，已經不可考。但是，許多現代學者認為，那份古老的約言大概包括部分的〈出埃及記〉、部分的〈申命記〉。無論如何，現代人都相信，《聖經》的撰寫絕非空穴來風，她是在漫長的歲月中，由無數的撰寫者合力完成的一部包羅萬象的奇書，集傳說、歷史、誡命、預言、詩歌於一身。無論信仰，無論何時

何地，世人翻看這部書，永遠會被吸引。她究竟是什麼時候真正完成的，現在也是眾說紛紜，但是我們可以想見，在約賽亞王的時代，世間已經有了這部書的雛型。

　　林布蘭特出生的時候，《舊約聖經》應當已經有了兩千多年的歷史，耶和華藉先知們傳遞的約言、預言以及被證實的過程都已經得到最為詳盡的記載。令後人感覺極有興味的是，林布蘭特繪製《耶利米哀悼耶路撒冷被毀》的時候，他根據的卻不是〈耶利米書〉裡面的《聖經》故事。他研究了古希伯來歷史學家約瑟法斯（Flavius Josephus）在西元九十四年所寫的一本書，題目叫做《猶太民族古代文化史》。根據這本書的記載，林布蘭特畫出了他心目中的先知耶利米。

　　約瑟法斯在西元三十七年出生於耶路撒冷一個富裕、有教養的猶太家庭，接受了良好的教育。在羅馬帝國與猶太的第一次戰爭中，他參戰並倖免一死。他曾經鼓動戰友投降，被嚴詞拒絕之後，戰友們全數戰死，他自己被俘、被關進囚

車，但是他巧妙地取悅了羅馬軍人，得到了較好的待遇。他也曾經淪為羅馬人的奴隸，但他最終恢復自由身，前往羅馬。他不但成為羅馬公民，而且得到了新的名字：Flavius，並在羅馬著書立說，直到西元一百年在孤獨中辭世。約瑟法斯的第一本書是《猶太之戰》，第二本書便是這《猶太民族古代文化史》。猶太世界曾經長時間認為約瑟法斯是叛徒，以與羅馬妥協換取苟延殘喘的機會。約瑟法斯在這本書裡闡述了他個人的歷史觀、生死觀。字裡行間為羅馬人辯護，也為自己的行為辯護。然而，他畢竟親身經歷過戰爭，對於當時當地的許多細節描述便有著相當的史料價值。此外，由於猶太人人數眾多，而且其衣、食、割禮、貧窮、野心、繁榮、排外性、智慧、憎惡偶像、以及很不方便的安息日崇拜等等都異於他人，因此遭到許多的攻擊與蔑視。一個受過全面希臘教育的埃及人阿比昂（Apion）跳了出來充當攻擊猶太文化的首席發言人。於是，約瑟法斯又寫了一本書，以犀利的文筆，全面地反擊了阿比昂對猶太文化的誤解。這樣的一本

書自然會改變猶太世界對他的觀感。

在林布蘭特的老師拉斯曼的藏書中，有約瑟法斯的《猶太民族古代文化史》，雖然拉斯曼是虔誠的天主教徒。在林布蘭特的藏書中，也有約瑟法斯的這本書，雖然林布蘭特可以算是新教徒。

對於這師生倆人來說，這本書最重要的意義並非學術、並非宗教研究；而是文化方面的認知。當時的荷蘭，好不容易脫離了羅馬教廷的嚴厲控制，新教蓬勃。在解釋《聖經》方面，更關注歷史真實。以歷史典故作為主題的宗教藝術品受到各個階層的歡迎。拉斯曼是箇中高手，他知道怎樣融合歷史與宗教，使自己的作品廣受青睞。

林布蘭特與他的老師不同，他要走一條前人沒有走過的路，「創新」永遠是他最重要的目標。耶利米是猶太大先知，但他是孤獨的、痛苦的。他的話被人當成耳旁風，連他的家人和朋友都背他而去，他內心的孤苦沉重無比，且無以解脫。他一再地將耶和華的預言原原本本告訴世人，但是人

們一意孤行，甚至毆打他、囚禁他，結果卻正如他一再警告的，耶路撒冷被焚毀了。在約瑟法斯的書裡，明明白白地寫道，巴比倫圍困耶路撒冷的時候，巴比倫王尼布加尼撒派人解救被猶太人關押在牢獄裡的耶利米，邀請他到巴比倫去。尼布加尼撒甚至表示，如果耶利米不肯到巴比倫去，也沒有關係，巴比倫一定會好好地照顧他。

於是，我們在畫面上看到了傷心欲絕的耶利米，在他身後，熊熊的火光中，耶路撒冷正在傾頹，火光照亮了耶利米痛苦的面容。他的左手倚著一部《聖經》，經書下面是鑲著寶石的華貴壁毯、貴重的金器。那正是巴比倫王尼布加尼撒送給這位猶太先知的禮物。但是，耶利米不願離開故鄉，他要伴隨著這片廢墟。在昏暗中閃亮的寶石、金子與在烈焰中燃燒的耶路撒冷所形成的驚心動魄的對比，深刻地揭示了耶利米內心的苦痛、哀戚、掙扎與無奈。

時間的推移所蘊含的力量可以摧枯拉朽。約瑟法斯的著作雖然由於他個人的自我辯護而失去了部分的客觀性，但

是，其史料價值畢竟不可低估。自十六世紀起，他的著作已經登堂入室，成為歐洲學者必參考之書，更成為藝術家的參照物。到了十九世紀，在世界各地，當人們談到早期基督教文明，約瑟法斯的著作已然舉足輕重。猶太學者們也早已摒除偏見，以更為全面的歷史觀看待這些有關自家歷史文化的古籍。

今天的觀眾面對林布蘭特的這幅作品，看到的就不只是耶利米的哀傷，他們也看到了耶路撒冷的重建、猶太民族苦難跋涉的漫長歷程，以及長期彌漫在中東的硝煙與戰火。大先知耶利米的語言、學者約瑟法斯的文字、藝術家林布蘭特的色彩為我們展現出的正是人類無可逆轉的命運。

今天，人們奔到阿姆斯特丹去，在導覽地圖上林布蘭特故居博物館的位置就在聖安東尼大街（Sint-Anthoniesbreestraat）上。在文獻中，這條街常常被稱為猶太大街（Jodenbreestraat）。但在林布蘭特的時代，朋友們只是簡單的稱這條街為布雷大街（Breestraat），因為人人

都知道，這裡便是阿姆斯特丹有名的猶太高級住宅區，不必特別點明。老師拉斯曼曾經住在這裡，林布蘭特自己曾經在這裡租屋居住，繼而在這裡置產。猶太學者馬納西・本・伊斯雷爾（Menasseh ben Israel）是林布蘭特對街的鄰居。這位學者幫助了林布蘭特更加深入了解古猶太文化的特色。具體而微的，在西元前後的一個世紀裡，在耶路撒冷這個奇妙的十字路口，各種人、各種宗教、各種流派是怎樣匯聚、怎樣流散、怎樣再匯聚、再流散的。在與馬納西的交往中，林布蘭特深切地感覺到，在為自由而戰的人類中，從未有過像猶太人這樣不屈不撓、以寡敵眾、犧牲無數，卻從未喪失他們根本的精神與希望。他也澈底地了解，自從西元七十年代羅馬對猶太的殺伐之後，猶太教如何在艱難中成為一個沒有中央寺廟、沒有最高祭司、沒有獻祭儀式，信眾們在沉默中熱情祈禱的宗教。這樣的認知，使得林布蘭特對基督時代的歷史淵源有更為深刻的感受，對他創作一系列以耶穌生平為主題的作品影響甚大。

　　不只是關於歷史的傳揚，在現實生活當中，馬納西本人是一位用文字來維護猶太民族的戰士。他在一六二七年開辦出版社，專門印製希伯來文書籍，不但傳播猶太教的文化意涵，也倡導希伯來文的閱讀與書寫。馬納西出生在葡萄牙，父親在他出生後不久即被宗教裁判所處以火刑。全家人離開葡萄牙經過法國，在一六一四年定居阿姆斯特丹，那一年，馬納西是一個十歲的少年。親身的慘痛經歷使這位傳道人將猶太民族的安定視為人生的大目標。他以開闊的胸襟以及豐厚的學養遊走在歐洲的政治人物中間，為猶太人爭取生存的空間。

　　自一二九○年起，英格蘭就拒絕猶太人入境定居。一六五○年，馬納西寫了一篇文章，叫做〈以色列的希望〉，送交英國國會，為猶太人請命。一六五五年，他甚至親自到英國去，遊說英格蘭政要。當時，英格蘭－蘇格蘭－愛爾蘭聯邦的第一代護國公是克倫威爾（Oliver Crom-well）。這位在英國歷史上備受爭議的人物是一位虔誠的獨

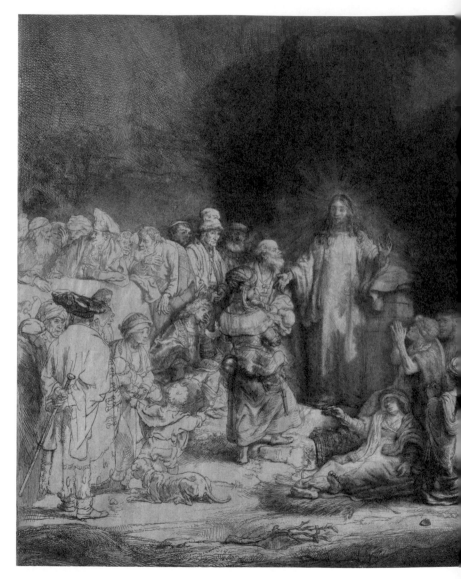

《基督醫治病人》

(Christ Preaching，1646-1650)

林布蘭特最著名的蝕刻版畫，也被
稱為《一百基爾德》（The Hundred
Guilder Print）。「基爾德」是荷蘭
古貨幣單位，很少有版畫可以賣到
一百基爾德的高價，故得此稱號。畫
中右側的病人沐浴在基督的聖光裡，
左側的權貴人士則冷眼旁觀、議論紛
紛，可以看出林布蘭特對宗教和對人
性的觀察。

立清教徒，主張新教接納所有不同的派別，和平相處。克倫威爾在英國內戰中崛起，下令處死查理一世。一六五八年克倫威爾死後，英國王朝復辟，查理二世下令將這位前任護國公分屍。克倫威爾的頭顱被懸掛在教堂橫樑上二十五年，被私人收藏、巡迴展覽多年，直到一九六〇年才入土為安。二〇〇二年，英國廣播公司BBC票選一百位最偉大的英國人，克倫威爾高居第十名，被大眾稱為「未曾加冕的英國國王」。在時間的強力推動下，歷史與現實再次展現荒謬的對比。

一六五五年，馬納西成功地說服了克倫威爾，讓他相信，猶太人一定可以幫助英國發展貿易，增強國力。一六五六年，英格蘭同意猶太人重返英格蘭定居，並給予猶太人選擇宗教信仰的自由。二〇〇六年，在英國的猶太人熱烈慶祝他們重返英國定居三百五十年。他們最感念的兩個人便是馬納西‧本‧伊斯雷爾和克倫威爾。

一六三六年，林布蘭特為他的鄰居——猶太傳道人馬納

西製作了一幅肖像。這是一幅精湛的版畫作品。馬納西穿著荷蘭男子喜歡的寬領斗篷，戴著荷蘭男子喜歡的寬邊帽子，神色從容平靜。住在阿姆斯特丹，衣著與荷蘭人沒有分別，或許正是林布蘭特的用心，猶太人在歐洲安居樂業是馬納西終生奮鬥的目標，林布蘭特用磨尖的鋼針描摹出正在一步步實現這個心願的馬納西。

　　由於對《舊約聖經》的理解，由於同這些猶太朋友的交往，林布蘭特所繪製的宗教藝術品有著極為豐沛的猶太文化色彩。但是，他筆下的耶穌卻總是沉靜的、專注的、端莊的，眼睛裡充滿了愛意與同情。無論是正在布道、施藥或是受難，他的面容永遠是溫和的，沒有痛苦。我們不由得想到約瑟法斯的著作，這位希伯來史學家與猶太教分庭抗禮，在他的書中一再告訴我們，耶穌就是彌賽亞。我們相信，在這個方面，一千六百年後的林布蘭特贊成約瑟法斯的論點。

12

　　下面這個冗長的故事，要從大麻說起。真的，不開玩笑。

　　凡・隆醫生在北美洲探險的時候，以新阿姆斯特丹為基地，常常在倦遊之後回來稍事休息。就是現在叫做紐約的這個地方，四百年前只有四千個居民。哈德遜河裡時常停泊著各種大大小小的各國船隻，一天，一艘斷了桅杆的瑞典貨船悄悄來到了荷蘭轄區，因為那時候荷蘭與瑞典交好。這艘船從表面上看起來是從維吉尼亞運送菸草到歐洲的普通商船，實際上，這條船的使命是為瑞典尋找一片可以成為殖民地的土地，船上的人悄悄地偵查著北美洲的情形，直接對瑞典國王做出報告。換一條新的桅杆不是簡單的事情，所以這條船在哈德遜河靜靜地停泊了一個月之久。船上有一位葡萄

牙醫生，他不但是醫生，而且曾經為葡萄牙政府工作過二十年。這件事讓無所事事的凡‧隆醫生頗感好奇，如此儀表堂堂、談吐優雅的葡萄牙紳士為什麼離開自己的國家去為瑞典國王效力呢？這位醫生非常坦率地告訴凡‧隆，是因為「哈希什」的緣故。哈希什是什麼東西？凡‧隆大為驚異。醫生說，在經年的工作中，他罹患了嚴重的風溼痛，痛到生不如死，一位印度同行就向他推薦了哈希什——印度大麻。這本來是苦難中的印度老百姓夢想天堂的麻醉品，但是「它確實可以止痛」。可憐的葡萄牙醫生藉著大麻減輕了痛苦，但是他上癮了，沒有大麻就過不了日子。為了不讓親戚朋友們感到丟人，他離開了葡萄牙，一去不復返。

這一番談話的直接結果就是凡‧隆醫生接受新朋友的建議，生平第一次用菸斗吸了五、六口大麻，那是印度大麻與美洲大麻的混合物。「周圍逐漸昏暗下來，很快便人事不知。」待到他醒轉過來，已經是深夜。自己倒在地上，頭上還被銳利的桌角劃了一個口子，流出的血已經乾了，他竟然

沒有感覺到疼痛！凡・隆醫生此時已經澈底了解，大麻是真正的麻醉劑，不是隨便說說的，這哈希什真的管用！再看那葡萄牙醫生，吸食大麻之後，坐在椅子上睡得十分香甜，直到日上三竿才醒過來。

未及深究，那瑞典貨船啟航返回歐洲。三個星期後，消息傳來，貨船在海上遇到風暴，船毀人亡，全體船員無一倖免。凡・隆醫生聽到噩耗，心裡難過，悼念著同行的不幸，不由得又想到那神奇的大麻，忽然靈光閃動，為什麼大麻不可以作為麻醉劑應用到手術中來減輕或避免病患的痛苦呢？於是他開始收集各種不同產地的大麻，作為實驗的對象。

凡・隆醫生在這個世界上有一個不共戴天的敵人，那就是疼痛。幼年的時候，一個庸醫曾經用生鏽的剪刀處理他手指上的一個膿包，那椎心刺骨的疼痛讓他下定決心，今生今世要與疼痛作戰。成為醫生以後，每日所見病人被綁在手術臺上的百般苦楚使他更加以尋找麻醉劑為天職。從北美洲回到阿姆斯特丹以後，他不斷收集大麻，在自己所工作的市

政府醫院展開對大麻用於手術的研究，不但遭到同行的批評、排斥，更遭到教會的攻擊，「上帝正是因為這些罪人的罪惡才將痛苦降臨到他們身上的啊，這個江湖術士竟然想讓這些罪人逃避上帝的懲罰嗎？」牧師們叫嚷著。於是，有關麻醉劑的研究成為「反上帝」的異端行為，凡・隆醫生只好向市政府保證，「不再用大麻的黃煙來汙染醫院雅緻的牆壁。」但是，醫生並沒有屈服，他找到自己的財務管理人，用自己的資金在一個比較荒僻的地方買下一所釀酒商的房子，開設了自己的醫院。財務管理人與釀酒商都給予他最有力的支持，他的實驗日漸成熟，他醫院的病人死亡率空前的低。於是，他的病人越來越多，他的醫院聲名遠播。他的同行們、教會的牧師們恨得牙癢癢，他們在等待機會，要給這位不信邪的醫生一個致命的打擊。他們沒有等太久，這個機會很快就來了。

一六五四年十月，韓德麗琪快要生產了，她告訴凡・隆醫生，她非常恐懼，因為上一次生產，她痛到受不了，而

且生產的過程非常的漫長……。醫生建議她入院待產，她有點擔心，因為按照喀爾文教規，婦女不在家裡生產是一種「罪惡」。林布蘭特卻根本不在乎教會的什麼說法，很放心地將韓德麗琪交給凡・隆醫生的醫院。果真，韓德麗琪的生產過程相當可怕，她痛了整整三天，嬰兒還是沒有生出來。韓德麗琪一心求死，請求醫生給她一些劇烈的毒藥，以結束這無法忍受的痛苦。醫生想，大約是必須要用手術來結束這一場災難了，於是給了韓德麗琪一些大麻萃取物，產婦馬上昏睡過去。待她醒來，美麗的卡納莉雅已經被包在舒適的襁褓裡安靜地躺在她身邊。醫生很高興地告訴韓德麗琪，並沒有實行任何手術，女兒很健康，她可以完全放心。韓德麗琪開心極了，感謝上天賜予的奇蹟。兩個星期以後，韓德麗琪從產後的虛弱中恢復過來，抱著女兒，神采奕奕地回家了。

　　這一件讓林布蘭特一家高興，讓他的朋友們都高興的事情卻讓某些人感到蹊蹺。韓德麗琪是怎樣死裡逃生的？「好

心的友人」藉著探望孩子的機會殷殷相詢，韓德麗琪一點都沒有察覺危險已經臨近，她喜孜孜地告訴人家，醫生給了她一些藥，她睡著了，孩子順利地出生了。這個長舌婦馬上將她探聽到的事情傳揚了出去，全城譁然。這件事如果發生在別人的身上，大約大家也就漠然處之，但是事情發生在韓德麗琪身上，那就不得了。為什麼呢？因為韓德麗琪在不久前才剛被教會傳訊過。

這件事情還有一個更遙遠的緣故，在佛里斯蘭一個荒僻的小村莊裡，為了修一段城牆而不得不遷移一些墳墓，這些墳墓已經被荒草掩蔽多年。遷墳的過程乏善可陳，死者已去世多年，其家人又多半到了別的地方，讓枯骨重新得到安寧的工作便由教會主持。最後一座墳塋被打開的時候，人們驚訝地發現，沒有什麼枯骨，死者竟然栩栩如生。牧師們認為這個人大約是一位聖徒，所以不會化為塵埃。有一個牧師卻認為，此人一定犯下了大罪，連蛆蟲都不要吃他！意見兩極，於是牧師們走訪了死者的家人，一位七十多歲的老太

太，照顧著六、七隻流浪貓。在牧師們的威脅利誘下，這位老太太顫巍巍地講出他們的一個祕密：已經故去三十五年的不幸男人是一位善良的鞋匠，他曾經在故鄉結婚，妻子罹患精神病之後被關進一家女修道院。雖然院長清楚表示，「人到了我們這裡，家人可以認為此人已離開塵世。」但是鞋匠和故鄉的人們都認為那女子很可能還活著。就在這時候，她自己，一個被家人趕出門的女孩子流浪到鞋匠的故鄉，她身無分文、飢寒交迫、病得氣息奄奄。鞋匠同情她，收容了她，帶她悄然離開故鄉來到這偏僻的小村，開始了另外一段人生。小村裡的人們都相信他們是一對善良、虔誠的夫妻，從未有過懷疑。他們育有一個美麗的女兒，而且這女孩嫁得非常體面。但是，老太太很誠實地告訴來訪的牧師們，他們並沒有舉行過婚禮，因為鞋匠無法確切知道他原來的結髮妻子是否還在人間；他曾多次寫信到那家女修道院，但是信件都被原封退回……。老太太說，這便是可憐的鞋匠一生所犯過的唯一一次「罪過」。牧師們欣喜若狂，「未曾經過正式

婚禮的共同生活是有罪的」，「其靈魂被天堂和地獄排斥在外，連撒旦居住的地牢都不能收容！」他們在布道的時候，不斷地用鞋匠的「事例」訓誡那些「罪惡的男女」。民歌手甚至將這個故事寫成歌，到處傳唱。在全國各地，無聊的人們於是賊溜溜地觀察他們的鄰居，打探人們的隱私，試圖找到另外一些「罪人」。

　　林布蘭特是名人，他公然與韓德麗琪同居，相親相愛地住在一起，是阿姆斯特丹人早已不足為奇的一件事。但是佛里斯蘭小村莊裡鞋匠的故事讓阿姆斯特丹喀爾文教會的牧師們興奮起來，他們決心要懲罰這兩個安靜過日子的人。一六五四年六月二十五日，阿姆斯特丹教會會議成員聚在一起，決定發出傳票，命令韓德麗琪在八天之內來到教會法庭，向法庭解釋她的「可恥行徑」。傳票上沒有林布蘭特的名字，因為此時他已經是門諾教友，喀爾文教會對他無可奈何。

　　晚間六點鐘，教會法庭的差役、西教堂的司事帶了這

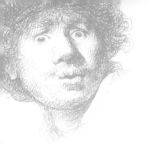

紙傳票來到布雷街，向林布蘭特與韓德麗琪宣布了教會法庭的決定。一向彬彬有禮的畫家林布蘭特，此時此刻像一頭雄獅一樣怒吼了，「滾開！你這該死的黑烏鴉，離我們遠點，不准你打擾我的妻子！如果你的主人有話要說，讓他們自己來，我會把他們丟進安東尼的水閘裡！你們這群卑鄙的東西，管好你們自己吧！讓我畫我的畫！」教堂司事落荒而逃，迎面撞上站在門外看熱鬧的人群。凡・隆醫生看到了這一幕，聽到了林布蘭特的咆哮，他從人群中走了出來，步上臺階，跟韓德麗琪說，「這是真正的肺腑之言。世界上沒有任何東西比這樣的叫罵更有益於人類健康了。」此時，林布蘭特正把教堂司事帶來的那份折疊整齊、蓋著阿姆斯特丹教會會議大印的傳票撕得粉碎，拋撒到看熱鬧的人們的頭頂上。無聊的小市民迅速散去了，布雷街恢復了平靜。林布蘭特安慰驚恐的韓德麗琪，「不要理他們，也不要擔心，教會不敢找民防隊來抓你，你絕對安全。」

這樣的事情後來發生了好幾次，每次林布蘭特都是憤怒

地叫罵著，將傳票撕碎丟到來人臉上。牧師們學乖了，他們
監視著林布蘭特的行止，趁著一次畫家短暫外出的機會，成
功地將傳票當面交給了韓德麗琪，成功地威嚇了她。韓德麗
琪瞞著林布蘭特來到了教會法庭，她在那裡遭到了什麼已經
不可考，但是當時她已經懷孕八個月，過度的驚嚇自然會對
她的身體產生極不好的影響。牧師與無聊的人們都在等著看
「上帝的懲罰」。然而，他們失望了，韓德麗琪高高興興抱
著健康的寶寶從醫院裡回到了林布蘭特的身邊，布雷街喜氣
洋洋。

　　於是，極度失望的瘋狂的人群遷怒於凡・隆醫生，在
一個月黑風高的深夜，將醫生的醫院用一把火燒光了。面對
一片焦黑的廢墟，醫生難過得不得了；不是為了醫院被毀，
也不是為了麻醉劑的實驗不得不暫時停止，而是因為這一把
火燒盡了醫生的資產。地方行政長官答應給予賠償，因為他
們沒有制止這一卑鄙的暴行。但是在他們的日程上，需要在
七年之後才能支付醫生要求賠償金額的三分之一，再過四

年，他們才能賠償他們所答應的數額的一半。醫生得到這樣的回答之後，絕望地想到，在林布蘭特即將面臨破產的日子裡，他已經沒有足夠的資產能夠為老朋友提供真正有效的幫助。

不久之前的一個傍晚，泰特斯提著一隻小籃子悄悄來到醫生的家，十多歲的少年人尷尬地告訴醫生，「能不能借半打雞蛋，家裡什麼都沒有，父親還沒有吃晚飯……」大驚之下，醫生在籃子裡放了雞蛋、火腿、燻肉、麵包……

打從那個傍晚以後，醫生就常常在四下無人的時候塞幾個盾給韓德麗琪，以貼補他們的家用。

今後怎麼辦呢？一大筆錢被燒成了灰燼，今後自己只能靠掛牌行醫賺錢養家，而沒有一筆相當數量的錢來幫助林布蘭特度過難關。

林布蘭特的經濟狀況到底有多麼糟糕，凡·隆醫生忠誠的財務管理人「活報紙」給了醫生一份報告，詳盡地談到了林布蘭特「無可救藥」的經濟狀況。

　　傷心絕望的醫生打開了這份報告，細讀「活報紙」提供的訊息。

　　「……布雷街的大房子原價一萬三千盾，林布蘭特只在幾年中付清了一半，任由未付清的部分連同利息繼續膨脹，現在已經是一筆八千四百七十盾的欠款……。他有兩宗大額借據，一筆是四千一百八十盾，一筆是四千二百盾；小額借據一千盾；目前，林布蘭特正準備再向某人借三千盾……。他是連環方式舉債的人之一……，這是所有可能的財務處理方式中最危險的一種。他向第一人借一千盾，為期一年，利息百分之五。同時，向第二人借一千五百盾，為期八個月，利息百分之七。五個月後，他向第三人借九百盾，為期十三個月，利息百分之六又四分之三。他用這筆錢的一半還給第一人，同時向這同一個人再借兩千盾，為期一年，利息百分之五又二分之一。他用這筆錢還掉所欠第二人的三分之一、所欠第三人的七分之二，連同利息一道。諸如此類。但是，對於這樣複雜的銀錢往來，林布蘭特沒有任何的財務紀錄，

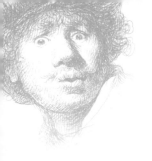

只是讓事情循著慣性將他拖入不可知的深淵……。他還欠著數不清的小額款項，債主是食品雜物店、麵包師、藥房、畫框製造商、顏料商、銅版商、油墨商、紙品製造商等等。

「結論，林布蘭特負債總額不詳，粗略估計超過三萬盾。此人信譽級別：0」。儘管如此，金融專家「活報紙」並非愚人，他知道這一切讓平常人絕對受不了的狀況，對於林布蘭特來講並非人世間最重要的事情。佩服之餘，他仍然為林布蘭特憂心，非常憂心。

醫生心知肚明，許多高官富賈並沒有按照約定付清林布蘭特為他們畫像的款項。許多行會也沒有付清畫家應得的酬勞。林布蘭特樂善好施，許多人向他借錢，幾乎從來不還……。怎麼辦呢？危機當前，林布蘭特珍貴的收藏在他生前是絕對不會出手的；把一所不完全屬於自己的大房子賣掉，搬進一個小房子也不是林布蘭特能夠接受的。

凡‧隆醫生陷入苦苦的思索。

此時此刻，林布蘭特正在畫室裡為兩幅作品做最後的潤

色，一幅是身著工作服的自畫像，一幅是《浴女》。兩幅作品在這個時候同時出現在畫室裡，表現出它們內在的關聯。身著工作服的林布蘭特面容嚴肅堅毅，似乎是決心為了家庭，為了愛，將一如既往，拚命工作。他一定要為韓德麗琪爭取到一個美好的歸宿，而且，他似乎相信，他能夠辦到。

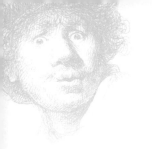

$$13$$

　　阿姆斯特丹的宗教氛圍如此令人窒息，荷蘭七省聯盟的首府海牙卻完全是另外一個情境。被阿姆斯特丹教會視為異端的凡·隆醫生成了海牙政要的座上客，他們希望他繼續麻醉藥物的研究，並且用於海軍的外科醫院。對於醫生遭到的損失，他們也協助催促阿姆斯特丹市政府做出賠償。

　　如此大好消息讓醫生和他的友人非常高興。於是法國男爵讓·路易建議暢遊須德海以示慶祝，他不但擁有一艘設備齊全的美麗遊艇，而且擁有一位忠實的僕人。這位僕人是一位天才的烹飪高手，所以他們在海上的日子會過得非常愜意。當然，他們請林布蘭特同行，他們相信海風一定會拂去晦氣，帶給林布蘭特些許好運。他們熱情地鼓動畫家同他們一道出海，「你要在哪裡取景就在哪裡取景，你要畫多久就

畫多久，我們陪你！」

　　如此誠摯的邀約，自然很難推辭。林布蘭特與朋友們一道登上了遊艇。果真，菜餚豐富而美味，連鞋子都被擦得乾乾淨淨，日子實在是太舒服了，但是，林布蘭特沒有辦法享受這一切。在海上只有短短三天的時間，他一直在抱怨，「這裡的光線太溼，所以陰影太朦朧，沒有力量。在遠離大海的陸地上，光線又太乾，造成的陰影太尖銳、太樸素、太突兀。我需要不乾不溼的光線，是一種有力量的玄光，造成的陰影有一種清晰的品質，像絲絨一樣有一種讓人放心的質感……」朋友們大為驚異，如此美學觀念，他們聞所未聞，於是他們殷殷詢問，在哪裡可以找到這種理想的不乾不溼的光線呢？也許將遊艇停泊在海岸邊美麗的小鎮，比較容易找到那不尋常的光線？林布蘭特回答，「在阿姆斯特丹，雖然這個城市只是漂浮在泥海上的一塊石頭烙餅，但是在我的畫室裡，一切都沐浴在這種理想的光線裡。我非常感謝你們的款待，但是，讓我回家吧。」於是遊艇掉頭返回阿姆斯特丹，

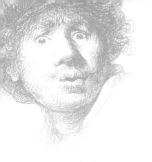

在離布雷街一箭之地，林布蘭特下了船，讓‧路易的僕人捧著一桶活蝦跟著畫家，一直送到韓德麗琪的廚房裡，這才告別。

現在，光線對了，林布蘭特大為高興，馬上進入狀況，揮筆作畫。面對活蝦，大人孩子也都非常高興。但是這一家人沒有高興太久，債主上門了；來人是一位畫框商，他還帶來了兩位警官。他索要的是林布蘭特積欠五年的畫框錢，如果拿不到錢，警官就要把林布蘭特帶到警局去……。韓德麗琪當機立斷，將一副珍珠耳環送進了當鋪，打發了畫框商，警官們滿意地離去了，但全家的歡樂氣氛卻一掃而空。只有林布蘭特無動於衷，回到樓上畫室繼續工作。

這副珍珠耳環非常的有名，在林布蘭特的畫作裡，它曾經閃耀在莎斯琪亞的耳鬢，也曾經閃耀在韓德麗琪的耳鬢，現在，它在當鋪裡，用它換來的錢抵了債。韓德麗琪很難過，她知道今後不會再看到這副美麗的耳環。林布蘭特並不特別難過，他知道，畫布上的珍珠比那副耳環更精采、更真實。

　　債主登門的事情對泰特斯的影響最大，他一下子長大
了，他下定決心，要小心對待家裡的每一分錢，每一件收
藏，以及父親的每一件作品，因為它們直接關係到生計，絕
對不可以掉以輕心。但是，泰特斯卻是一個柔弱的少年，繼
承了母親的體質。他長得秀美，但他是個男孩子，美麗的容
貌對他並無幫助；他體態纖巧、瘦削，永遠是力不能逮的樣
子，完全不像身強力壯的父親。凡‧隆醫生是一位斯文的
紳士，兒子卻活潑好動，迷上了機械。兩位父親帶著兒子散
步，兩個少年，一個精力充沛、手舞足蹈、蹦蹦跳跳，另一
個卻累得簡直要哭出來。看到此情此景，醫生憂心忡忡，林
布蘭特卻並不擔心，他說，「孩子們會長大的，長大了他們就
會是另外一個樣子了。」真的嗎？醫生深深懷疑，而且更加
憂心。

　　林布蘭特無動於衷的事情數不勝數，最令朋友們震撼的
一件事情發生在六十年代初，但是林布蘭特的不動如山讓這
件事顯得更為殘酷。

在阿姆斯特丹的市政大廈過於頹敗，在一六五二年毀於大火之後八年，新的市政建築終於完工了。如此巨大的空間當然需要藝術品來裝潢，林布蘭特是當代最偉大的畫家，他的創作早已向世界顯示，他能夠用最為恢弘的方式處理最為複雜的題材，市政廳繪畫的主體工程怎麼能夠缺少他的創作呢？而且，此時，林布蘭特已經破產，已經離開了布雷街的大房子，巨型畫作的繪製對經濟拮据的畫家來說不無小補。但是，在五十年代末、六十年代初，被邀請的數位畫家裡並沒有林布蘭特，主體工程更是交給了一個來自安特衛普的比利時人。朋友們非常焦急，四處求援，四處碰壁，而且完全不得要領。

聽說林布蘭特的學生佛林克（Govert Teunisz Flinck）正在參與市政大廳的繪畫工程，被邀請繪製十二幅作品。所以，林布蘭特的朋友們便向他打聽實際的情形。佛林克對老師林布蘭特是尊敬的，很想幫助他，但是，佛林克很明白林布蘭特不容於現實環境的原因，他很坦率地告訴了

林布蘭特的朋友們以下一番話，「即使我已經接到訂單，我也隨時可能被更接近魯本斯畫風的比利時人取代。現在，在這裡，魯本斯才是偉大的畫家，我們的偶像是魯本斯和他的追隨者約爾丹斯（Jacob Jordaens）。林布蘭特的畫太晦暗、太濃稠，無法取悅大眾。實際上，我們，所有從前跟老師學畫的人，都被迫改變技法，變得更柔和、更明亮、更接近魯本斯一點，以保住我們的主顧。說句老實話，要不是我們見機得早，現在早就餓死了。如果你們不相信，請到任何畫廊去同任何一位畫商談一談，看看他們會不會買林布蘭特的畫。偶爾有例外，主顧也是義大利人而不是荷蘭人。現在假如我們到市長大人那兒去，跟他建議請林布蘭特來創作，他一定指著大門讓我們出去管好我們自己的事情，而我們自己的事情就是盡可能地接近佛蘭德斯畫風……」朋友們傷心透了，在他們的意念裡，佛林克可是林布蘭特的追隨者中最接近林布蘭特、最有出息的一位啊！

　　於是，朋友們改弦更張，去找一位爵爺，在阿姆斯特丹，

他是說一不二的人物，權柄極大，老百姓說，「爵爺不下令，阿姆斯特丹的天空不敢下雨。」問明來意之後，爵爺這樣說，「噢，親愛的朋友們，請隨便要我做什麼，我可以下令燒掉新建的市政府、下令與英國開戰、勒令東印度公司交出真實的財務報告、任命你們當中的一位到大可汗宮廷擔任顧命大臣、讓阿姆斯特丹河改道，不再流入須德海，而流入北海……。但請千萬不要讓我去為林布蘭特說項，這是一個宗教問題、神學問題，是我這輩子都要避免去觸及的問題。如果『公然反上帝』的林布蘭特拿到市政府的訂單，牧師們會將布道臺敲得咚咚響，煽動群眾鬧事，不流血不會罷休。」

於是，朋友們都明白了，藝術方面以及宗教方面這兩個原因，其實是同一個原因，就是現世的社會環境容不下一位偉大的先行者。凡・隆醫生心裡難過得不得了，白天為病人忙，晚上就來到林布蘭特租住的小房子裡，為他擦乾淨一些銅版。因為林布蘭特在這些灰暗的日子裡，重新燃起對銅版蝕刻巨大的熱情，常常每天工作二十個小時。而他，也

早已沒有助手幫忙了。對於世事的千般磨難，他根本無動於衷。持續創作是他對抗命運的唯一辦法。醫生默默地擦著銅版，林布蘭特的小女兒卡納莉雅非常懂事、非常乖巧，靜靜站在小板凳上，用一塊小布片努力擦著小小的一塊銅版，銅版在她的小手裡燁燁閃亮。林布蘭特偶爾從工作中抬起頭來注視著女兒，眼睛裡滿是慈祥、滿是愛意。醫生想到最近不時生病的韓德麗琪，心如刀割，他幾乎又一次預見到這個家庭的不幸。

　　一六六○年二月，佛林克病逝，沒有完成市政大廳長廊所需要的畫作。此時，阿姆斯特丹市民的注意力早已轉移，市政大廳的裝潢交誰來做都已經無所謂。就在這個關鍵的時刻，林布蘭特在二十多年以前為其解剖課畫像的杜爾普醫生悄悄出手了。杜爾普醫生與林布蘭特雖然都住在阿姆斯特丹，卻有二十多年未曾再見面了，他德高望重、人緣極佳，現在已經是阿姆斯特丹市政府的財政官員。更重要的是，他一直敬重林布蘭特，默默關注著這位畫家。機會來臨，杜爾普醫

生派人把為市政廳長廊作畫的訂單送到了林布蘭特的手上。

作為自己從前的學生的替補，林布蘭特毫無興趣，僅淡淡表示，「這不過是一撮飯後的芥末。」凡‧隆醫生靜靜地從衣袋裡拿出一張草圖。這張草圖在頭一年的夏天，被林布蘭特扔在壁爐裡。謝天謝地，因為是夏天，這張圖只是被揉皺了，沒有被燒掉。現在，這張林布蘭特曾經非常不滿意的草圖，被細心地壓得平展展地重新出現在面前的時候，林布蘭特微笑了，「這倒是個不錯的主意，很適合那個空蕩蕩的長廊……」醫生很高興，搓著雙手，對自己保存了這張草圖非常滿意。沒想到，林布蘭特微笑著跟他說，「請你繼續留著它吧，如果你願意的話。」醫生很意外，「你去市政廳作畫，不需要這張草圖嗎？」林布蘭特笑了，心情舒暢地笑了，「不需要，這幅畫我已經看到了。」林布蘭特指了指自己的眼睛。

於是，草圖與最終完成的作品有了完全不同的命運。

凡‧隆醫生也看到了那紙被林布蘭特丟在桌上的訂單，

酬勞是一千盾，與當初答應佛林克的完全一樣。此時，林布蘭特心無旁騖，已經進入狀況，「我會選擇一塊十六英尺見方（比五公尺見方稍大一點）的畫布來完成這件作品……」這件作品描述西元初年荷蘭人的祖先巴達維安人反抗羅馬統治的故事。巴達維安英雄克勞迪・基維里斯（Claudius Civilis）帶領起義者成功地推翻了羅馬人的統治，他是荷蘭人家喻戶曉的英雄人物。林布蘭特的作品題為《克勞迪・基維里斯密謀起義》（The Conspiracy of Claudius Civilis）。在一年多的時間裡，林布蘭特完成了這幅比《夜巡》更大的作品。作品完成之日，凡・隆醫生和幾位好朋友來到了市政廳，看到了這幅墨跡未乾的作品。當天晚上，醫生難抑激動的心情，在日記裡寫下了他的感想，「月黑風高，羅馬人早已熟睡了，畫布中央，巴達維安起義者正舉行一場盛宴，克勞迪正在向他的追隨者們解釋他的起義計畫。整個畫面沉浸在幾盞油燈的光線裡，這樣的設計讓林布蘭特著迷，他熱情地投入創作，廢寢忘食。於是我們看到了

《克勞迪‧基維里斯密謀起義》(1661)

林布蘭特晚年事業開始走下坡，越顯粗獷大膽的筆觸不再受收藏家的青睞，
財務狀況越見吃緊，這時恰巧受到阿姆斯特丹市政廳的委託。可是作品完成

時，竟遭受「退貨」待遇，而最後這幅巨作也被裁剪成今日所見的尺寸。現
今瑞典斯德哥爾摩國家博物館所典藏的就是這幅畫作中心的部分。

這樣一個可怖而神祕的畫面，我們完全驚呆了，獨眼的克勞迪的形象在畫面上占主導地位，他手中的寶劍閃著不祥的光芒，他的表情表達出視死如歸的英雄氣概。他的追隨者表情凝重，但他們都舉起寶劍，幾把劍尖聚集在一起，表達出同生共死的英勇精神。啊，這是難得一見的偉大作品！我們雀躍著，語無倫次，祝賀林布蘭特的成功，期待著市政廳早日將這幅作品張掛起來。我確信，這幅傑作絕對會引起轟動、絕對能夠恢復林布蘭特昔日在阿姆斯特丹市民心目中崇高的地位、絕對能夠讓畫商們回心轉意，重新面對林布蘭特作品的價值。」寫完這篇日記，醫生將那幅被自己搶救回來的草圖夾在日記本裡，心滿意足上床睡覺了，他睡得非常安心。

消息傳來，林布蘭特的巨幅作品被阿姆斯特丹市政府的官員們否定了，他們粗暴而武斷地否定了它，因為他們心目中的英雄被畫得「不好看」。畫布被捲起來丟入市政府大廈的閣樓，林布蘭特當然沒有拿到那一千盾酬勞。長廊上出現了一個年輕的畫家，他使用佛林克留下的一張潦草的草圖，

用三天時間為克勞迪畫了一張像，拿了四十八盾的酬勞，很滿意地離開了。長廊的空白牆壁還有里凡思的填補，是的，就是林布蘭特年輕的時候在萊登共用畫室的合作者。里凡思一六四四年來到了阿姆斯特丹，從未與林布蘭特聯絡……。

更壞的消息傳來，林布蘭特的作品《克勞迪‧基維里斯密謀起義》被切割成若干塊，賣給了廢品收購商，已然不知去向。

凡‧隆醫生痛苦得無以自拔，打開幾天前寫的日記，他取出草圖，在它背面用鉛筆寫下，這是林布蘭特《克勞迪‧基維里斯密謀起義》之草圖，時間是一六六一年，油畫作品完成的日子。醫生將它裱裝起來，懸掛在診間裡最醒目的地方，以紀念那幅令他激動、令他無法忘懷的偉大作品。

此時此刻，林布蘭特站在遠離市中心，魯曾運河旁邊的小房子裡，在昏暗的燭光下一針又一針，筆力千鈞地刻畫著銅版。韓德麗琪也已經在重病中，即將走到生命的終點。

有一天，醫生在散步的時候，遇到了一位從前的病人，

這位病人剛從瑞典回來。他告訴醫生,在斯德哥爾摩,他看到一幅畫,讓他聯想起醫生診室裡的一幅畫,其中似乎有著某種關聯⋯⋯。他們倆人站在路邊談了很久,一位細細地描述、一位在心裡細細地比對。醫生終於可以確定,在瑞典的就是《克勞迪・基維里斯密謀起義》畫作中心的那個部分。與這位病人分手之後,醫生慢慢走到魯曾運河去看望林布蘭特,整個晚上,兩位老朋友坐在一起。林布蘭特繼續工作,醫生跟他談談天氣、聊起一些本地的趣聞、一些朋友的近況;關於這件作品的某種線索,他一個字也沒有提。

是的,這幅本來五公尺見方的作品,現在只剩了長三公尺、高兩公尺的尺寸,確實就是作品中心那個「被幾盞油燈照亮」的部分,珍藏在斯德哥爾摩國家美術館。我們感謝數百年間不知名的數位收藏者,我們感謝瑞典。

那幅長七又四分之三英寸、寬七又八分之一英寸的草圖則代代相傳,毫髮無傷,現在被慕尼黑古典藝術博物館珍藏著。我們感謝凡・隆醫生,我們感謝德國。

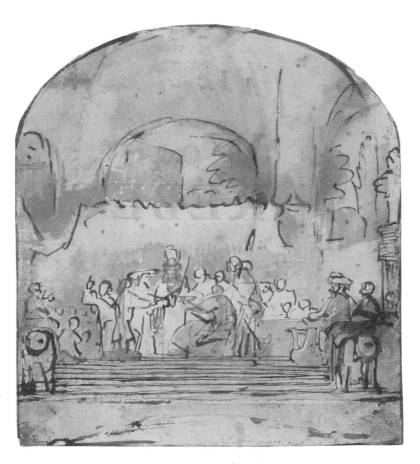

《克勞迪 · 基維里斯密謀起義》草圖

這是《克勞迪 · 基維里斯密謀起義》的原貌，由這幅草圖可以看出，
現存於世的「完成圖」，只被保留了原作品的中心部分。

14

一六五六年，林布蘭特破產了，成為「無法償付債務的破產者」，一直到他辭世的一六六九年，始終背著這個罪名。他曾經有過許多機會避免這個結局，但這些機會都被輕輕地放過了，最嚴重的是他在關鍵時刻誤信了一個奸猾律師的建言。事情發生在債主不斷登門、莎斯琪亞家族不斷質疑泰特斯的繼承是否遭到侵害的時候，林布蘭特不勝其煩，幾乎無法工作，便輕易接受了這個律師的建議，將布雷街房產之產權移轉到泰特斯名下。這樣一來，莎斯琪亞的家人暫時便可不再糾纏。聽到這個消息的債主們卻鬧將起來，紛紛上門，要求林布蘭特在二十四小時內撤銷這個將房產過戶的決定，否則的話，一文不名的林布蘭特就必須變賣其藝術品收藏以還清債務。

　　林布蘭特面對衝進門來如狼似虎的債主們，完全無以對答；他請求他們給他一分鐘，他要到樓上去跟韓德麗琪商量一下，看看究竟應當怎麼辦。債主們同意了，看著他上樓去了，於是紛紛在樓下找地方坐下來，等候回答，時間一分一秒地流逝，樓上毫無動靜。

　　畫家邁動沉重的雙腿上樓，到得樓上，畫室的門開著，林布蘭特向門內不經意地瞥了一眼，就在此時此刻，美妙的光線悄然灑在一幅作品上，這裡有一個困擾他好久的細部，一直找不到最好的方法修正，使之完美。光線就在這個時候翩然而至，解答了畫家的疑問。林布蘭特被這道光線指引著，快步走進畫室，拿起畫筆，完全忘記了他上樓的目的，忘記了樓下的債主。債主們不耐久候，視林布蘭特的「逃避」為「無禮」，他們站起身來，奪門而去。林布蘭特完全沒有聽到債主們離去時乒乓作響的摔門聲，更不知他們離開以後又去了哪裡？他只是專心致志地遵循著光線的啟示，非常順暢地完成了他夢寐以求的那個精采的細部。心情大

好，林布蘭特開懷地笑了，把幾個鐘頭以前債主們帶來的煩惱忘得一乾二淨。

林布蘭特腳步輕鬆地下樓來，看了看甜睡著的卡納莉雅，愉快地跟韓德麗琪開著玩笑……。隱隱傳來了怯怯的敲門聲，韓德麗琪有點緊張，抬頭看著林布蘭特，沒有作聲。不會是債主們去而復返吧？林布蘭特望著韓德麗琪，韓德麗琪低下頭去。林布蘭特站起身來，打開大門。門外站著一位瘦小的男人，穿著黑色的外套，手裡拿著一個淺黃色的大信封。他很恭敬地說，「我能夠跟林布蘭特・凡・萊恩先生談一談嗎？」林布蘭特警惕地揚起眉毛，「你要什麼？」那個人呼出一口氣，遞上那個大信封，「我只是奉命要把這個交給您。」林布蘭特接過信封，緩和了口氣，溫和地問道，「這是什麼？」那人一臉的懊惱，很快地回答，「破產通知書。」話一說完，這個男人的肩膀便塌了下去，表情更加沮喪。林布蘭特看著他，滿心同情，「你沒法子躲開這個差事，是不是？」那人吸了吸傷了風的鼻子，「沒法子，一點兒法

子也沒有……」

林布蘭特問他，「喝杯酒好不好？」

那人回答，「我不反對。」

韓德麗琪倒了一杯杜松子酒給那位瘦小的男人，他接過酒杯，跟林布蘭特說，「祝您健康。」仰頭喝了，用手背抹了抹嘴，對著林布蘭特和韓德麗琪深深鞠了一躬，道了晚安，這才靜靜離去。他輕輕地帶上了大門，沒有發出聲響。

在靜默中，教堂的鐘聲轟然地響了，林布蘭特在窗前目送著那瘦小的男人消失在路口，若有所思，「已經十點鐘了，天色還這樣好。也許我應該上樓去，再工作幾個小時。」韓德麗琪平靜地看著他，「晚飯已經預備好了。」林布蘭特點點頭，走向餐室，平靜而溫柔地跟韓德麗琪說，「看來，我們要過一段艱苦的日子了；我把自己畫進了一個困境，現在需要繼續畫畫，來擺脫這個困境」。

泰特斯沒有說話，他想到最近的一件事情，一個女人帶著一隻已經死去的鸚鵡來找林布蘭特畫一幅肖像，要求林

布蘭特畫出她個人「與這隻鸚鵡的親密關係」，雖然她出的價錢不錯，但是林布蘭特還是婉言拒絕了。一六五二年到一六五四年的第一次英荷戰爭，讓許多人再也沒有餘錢來請畫家畫肖像畫，肖像畫的生意確實比從前清淡多了，但是泰特斯還是認為父親的決定是對的，他不是畫匠，不能跟著顧客的需求轉，畫些不三不四的東西。

　　泰特斯從父親手裡接過那個黃顏色的大信封，小心地打開來，認真細讀。根據破產管理法庭的決定，林布蘭特所有的財產都不能自行動用了。包括這棟房子、林布蘭特的畫作、銅版、他收藏的藝術品都將被拍賣，用以償付欠款。法院將派人來登記所有的動產……。泰特斯馬上明白，早些時候來的那許多債主沒有浪費時間，他們從這裡離開之後直接去了破產管理法庭。手上這份破產通知書就是他們爭取到的，對負債者林布蘭特的懲罰。沒有吃晚飯，泰特斯便帶著這個信封出門去了，他知道，林布蘭特和韓德麗琪絕對需要朋友們切實的幫助。他有緊迫的感覺，家裡的一切被查封的

時刻很可能就是明天，能夠奔走的時間已經不多了，他加快了腳步。

　　第二天一大早，朋友們都來了，大家都有一個共識，這艘船就要傾覆了，在整個事態變得不可救藥以前，必須把船上的乘客妥善地轉移到安全地帶。就在這時候，那個奸猾的律師又來了，他跟林布蘭特說，按照法理，在這所房子還沒有賣出去以前，林布蘭特仍然可以住在這裡，不必急著搬走。這一回，林布蘭特很清楚自己的處境，他跟律師說，「如果這裡的一切都已經不屬於我了，我住在這裡還有什麼意義，不如今天就離開吧。」那個律師悄悄地走了。朋友們聚在一起商量搬遷事宜，韓德麗琪上樓收拾孩子們的衣物。凡・隆醫生很不放心，跟著上樓，他看到了這位堅定沉著的母親，正在有條有理地把卡納莉雅的小衣服放進一只衣箱。韓德麗琪安慰醫生，「我從小過的就是苦日子，這裡的一切對我來說是有點太富麗堂皇了。但是，對於我丈夫來說，這一切都非常重要，他很可能會受不了。」醫生說出他

的意見，「林布蘭特的堅強跟一般人是很不一樣的。你可以放心。」

林布蘭特做的第一件事就是將顏料從調色板上刮下來，把清理乾淨的畫筆、調色板、顏料都整理好，放在一起，他久久地凝視著它們，臉上滿是感謝與不捨。然後，他面對著牆上懸掛的作品，這些珍貴的藝術品長久以來給他機會與未曾謀面的藝術家交流，他知道他們的追求與困惑，他熟悉他們所有的技法，他更能夠體會他們內心的想望、茫然與憂慮。分手的時候到了，他仔細地打量著它們，稍作移動，將它們一一調整到精確水平的位置。他舉起一個頭盔、一把寶劍、一件華貴的衣袍……，他仔細地在明亮的光線裡端詳著它們，不只是在告別，而且是在記住一切的細部、一切的感覺。今後，他再也不能和它們在一起工作了，不能隨時觀察它們、觸碰它們、感覺它們的質感。他只能依靠自己的記憶了。

林布蘭特走進工作間，拿起一根鋼針，這根針不是一般

的銅版雕刻用針，而是外科手術使用的一種堅硬得多、銳利得多的鋼針，是凡・隆醫生送給他的。林布蘭特靈機一動，跟走進來的醫生說，「這根針是你借給我的，對不對？」醫生十分默契，「沒錯，是我借給你的，如果你需要，可以再借給你一段時間。」林布蘭特繼續追問，「所以，這是你的財產，對不對？」醫生肯定地回答，「這是我的財產，沒有錯。」林布蘭特拿起一個軟木塞，很細心地將針尖插進去，放進衣袋裡，「這樣，這根針就安全了。」然後，他毫不遲疑地拿起一塊銅版，放進衣袋，「這樣，我就能夠熬過最初的兩個星期。」醫生一言不發，只用眼神和微笑支持朋友這個大膽的決定。

銅版和最好用的鋼針就在自己的衣袋裡，林布蘭特完全地安心了，再也感覺不到任何的失落與沮喪，對於朋友們的諸般建議，他好脾氣地照單全收。凡・隆醫生自己動手，將林布蘭特的衣物鞋子裝進一只皮箱，帶到了門廳。

韓德麗琪帶著兩歲的小卡納莉雅坐在從一家木工作坊

借來的馬車上，駛往醫生的家暫住。她們才剛剛離開，敞開著的大門前出現了兩個陌生人，他們穿著同一個款式的黑色披肩。凡・隆醫生請問他們有何貴幹。他們回答說，「我們從破產管理法庭來，準備制定一個詳細的資產目錄。」醫生大為憤怒，「你們不覺得太緊迫了一點嗎？」他們當中一位上了一點年紀的官員回答，「債主們不肯讓步，他們擔心這裡的部分財產會不翼而飛……」就在這個時候，林布蘭特和泰特斯出現了，他們聽到了醫生和官員的談話。林布蘭特從衣袋裡拿出那塊銅版，「你們說得對，我正準備帶走這一塊銅版，現在交給你吧。」沒有想到，面對著林布蘭特，這位官員表現出他的敬意、教養與關切。他沒有接那塊銅版，搖了搖頭，跟林布蘭特說，「我們了解您的感受，非常了解。您不是我們必須面對的第一個不幸的人，也絕對不是最後一個。您是一位名人，要不了幾年，您就會坐著四輪馬車回到這裡來的……」此時，少年泰特斯表現出驚人的沉著與成熟，他對那位官員說，「我是萊恩先生的兒子。您今天要

做一份財產目錄，我希望有一份副本……」官員說，「當然……」

林布蘭特將銅版放回衣袋，凡・隆醫生提起他的小皮箱，泰特斯提著他自己小小的衣物行李，走出了這所房子。身後傳來官員的對話聲，「門廳牆上懸掛的是布勞韋爾的作品嗎？表現的是……」、「有沒有畫家的簽名……？」

林布蘭特頭也不回地離去了，從此以後，他再也沒有踏進這所房子。

泰特斯大步向前走去，他知道，今後，要靠自己的小心、認真、努力才能從貪得無厭的債主手裡為父親搶救一些他最需要的東西。這個家庭從來沒有一本賬簿，就從今天起，這個家庭將有一本賬簿、一個稱職的簿記人員。泰特斯這樣的鼓舞著自己。

醫生的心情很複雜，他當然為林布蘭特難過，但是，他很喜歡這兩位知書達理的官員。有他們在，很可能是一件好事情。林布蘭特的收藏很可能會得到比較好的待遇。

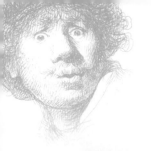

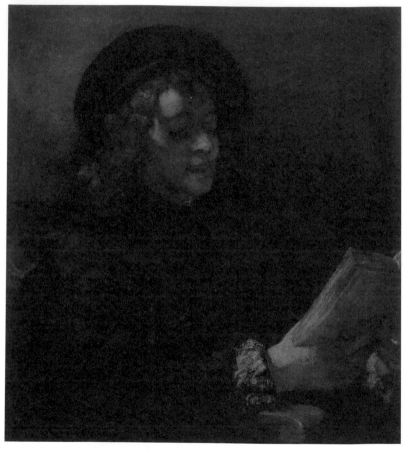

《讀書的林布蘭特之子》

(Titus van Rijn, The Artist's Son, Reading，1656-57)

莎斯琪亞為林布蘭特生了四個孩子，但前三個都夭折了，泰特斯是第四個孩
子，也是唯一長大成人的孩子，卻仍英年早逝。這幅畫像完成的時間是在林
布蘭特經濟逐漸困頓之際，畫面中可以感受到閱讀的閒適時光。

醫生沒有想到，破產管理法庭的官員們在這所房子裡有著驚人的發現。一件又一件，仔細地登記這所房子裡所有的物品的時候，到處可以發現數額不大的賬單，包括雜貨店、藥房、麵包坊等等等等。但是，官員們也發現了大量的期票、支票、匯票、領取報酬的通知，甚至還有許多信封，裡面裝著現金！筋疲力盡的官員們仔細清點這些被林布蘭特不經意地丟在雜物之間的錢財，竟然有好幾千盾之多！整座房子應有盡有，唯一沒有的東西是一本賬簿。回到辦公處，他們馬上聯絡銀行，試圖將這些票據一一兌現，也試圖聯絡一些行會與個人，希望能夠追回他們本來打算付給林布蘭特的報酬。但是，多半的票據已經過期，多半的當事人也已經故去多年，許多的錢是追不回來了。即便如此，追回的欠款加上現金仍然超過八百盾，可以安撫一些急待用錢的債主。官員們經過這一番整理，加深了對林布蘭特的同情，這個人不但不愛錢，而且，金錢，這個萬能的東西在他心裡根本不占地方，因此他缺乏對實際生活基本的判斷。他有更重要的事

情要做，他生活在與眾不同的精神世界裡，這才是他破產的真正原因。那位上了年紀的官員現在終於完全了解，林布蘭特帶走的唯一一塊銅版，對這位藝術家來講有著怎樣重大的意義。

對於林布蘭特的破產，窮困潦倒的哈爾斯託人從哈倫的濟貧院捎了口信來，他說，他破產的時候，債主只有麵包師，根本沒有什麼顯赫之人，就這一點來講，林布蘭特應該感覺「榮耀」。再說，哈爾斯破產的時候，只有三條破爛的墊褥、一隻歪斜的小廚櫃、一張放不平的桌子，「可是林布蘭特啊，你這個幸運的倒楣蛋，破產的時候竟然有一座富麗堂皇、無奇不有的所羅門王的宮殿！你還有什麼可抱怨的？」聽到來人轉述的這一番話，林布蘭特微笑了。但是哈爾斯還有話說，「貧窮是上天給好畫家的禮物，千萬不要掉以輕心。我已經不行了，來不及實驗了，但是，林布蘭特，你才五十歲，你還有機會。因為窮，你將買不起昂貴的顏料，你必須要試著用兩三種顏色來達到你預期的效果。你要

學會不用紅、黃、綠、藍這幾個原色來繪畫，而是利用色
度、濃淡間接地來描繪事物，間接地描繪、象徵性地描繪。
如果你辦得到，而且做得好，你就真的能夠讓人明白你寄託
在畫裡的意思……」轉述這番話的友人感覺很抱歉，他很客
氣地跟林布蘭特說，「哈爾斯老了，在濟貧院又住了這麼
久，腦筋也糊塗了，說起話來顛三倒四，不知所云，希望您
不介意。」

　　林布蘭特一直鄭重地凝神靜聽，他不但聽懂了，聽進
去了，而且，他已經躍躍欲試，準備要完成老哈爾斯未曾完
成的實驗。雖然，此時此刻，他手裡連一支像樣的畫筆也沒
有。

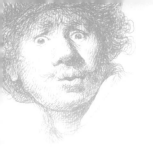

15

　　離開住了十七年的老屋，在不屬於自己的地方漂流，對於林布蘭特這位習慣「足不出戶」的畫家來講是一件艱難的事情，日子一天比一天艱難。先是在一家旅館，後來還是搬到了凡‧隆醫生的家，醫生將自己的一間診室改建為畫室，幫助林布蘭特置備了必需的畫具，但是艱難的狀況仍然沒有明顯的改善。首先是侷促的工作環境讓林布蘭特猶如一頭困獸，在籠中不得安寧。顏料的味道、強酸的味道一定會影響到醫生的病人，也讓林布蘭特感覺非常的愧疚，無論醫生怎樣寬慰他，他也無法真正安心。再說，每當他好不容易刻好了一塊銅版，很希望馬上看到成果的時候，卻因為沒有印刷機，只能向同行們去借，要等到人家方便的時候才能為自己的銅版印出一份校樣來，工作的速度和節奏都沒有了，心情

隨之灰惡到極點。債主們現在更是有恃無恐,不時徘徊在醫生住宅附近,看到林布蘭特完成了一幅作品,無論是版畫還是油畫,便跑進去出示破產管理法庭的一紙文書,將林布蘭特的作品捲起就走。在破產管理法庭只是從賬簿上勾銷了林布蘭特幾個盾的欠賬,這些債主們卻是馬上轉手將這些作品賣出去,進賬很不錯。輕易得來的利潤為這些債主的貪婪之心火上加油,他們對林布蘭特的監視更加周延,連破產管理法庭的官員們都已經了然於胸,照這個樣子下去,二十年之後,林布蘭特還是負債累累。於是,他們加快步伐,希望一兩次大規模的拍賣可以得到至少 ‧萬三千盾的收入,這樣,林布蘭特就可以還清積欠,恢復自由身。

事實上,最近二十年,林布蘭特以他對作品銳利的感覺、澎拜的熱情陸續收集到的荷蘭、法國、義大利、德國的藝術精品價值連城,他自己付出了起碼三萬五千盾的財力。

一六五七年年底、一六五八年早春,兩次大規模拍賣會上,破產管理法庭的官員們失望地發現,畫商們、藝術品經

紀們、甚至收藏家們都不肯好好出價。

　　一六五八年九月二十四日，林布蘭特最後的一幅畫作、最後的一塊銅版、最後的一架版畫印刷機、最後的一只箱子都被賣了出去，布雷街的老宅完全被搬空了。全部拍賣的收穫只有五千盾，僅僅是林布蘭特付出的七分之一。

　　房子被賣給了一位有良心的鞋匠，他出價一萬一千盾。但是莎斯琪亞的親友們馬上興訟，結果是他們竟然從中撈取了七千盾的收益。鞋匠很會經營，將房子的一半分租給朋友，他們完好地保存和維修了這所房子。兩百多年以後，這所房子在一九一一年成為林布蘭特故居博物館，對外開放。

　　在那個漫長而令人齒冷的訴訟中，莎斯琪亞的親戚們全力詆毀林布蘭特，邪惡地挑撥泰特斯與父親的關係，無所不用其極。但是他們沒有成功，泰特斯始終站在父親這一邊，努力維護父親的尊嚴。他還做了一件重要的事，便是將拍賣過程中流出去的每一件精品、父親的每一幅畫作、每一塊銅版的去向都列出了最為詳細的清單，留在身邊。這件事情很

快就有了一個積極的結果，使得林布蘭特的處境有了一定的改善。

韓德麗琪在這兩年裡一直在想一個能夠解除困境的法子。拍賣的過程是這樣地令林布蘭特傷心，讓韓德麗琪想到一個辦法，她希望與泰特斯合作開一家藝品店，雇用林布蘭特為他們工作。這樣，債主們就不能隨便地將林布蘭特的作品裹脅而去，而林布蘭特就能夠有一些真正屬於他自己的收入，也許他還能夠收藏一些他非常喜歡的藝術品……。韓德麗琪勇敢地將她的想法告訴朋友們，她的計畫得到了最積極的回應。大家出主意、想辦法、謀求法律支援，局勢迅速的明朗起來。

首先是工作環境，魯曾運河邊的一所房子遠離市中心，格局不錯，樓下開店，樓上居住、作畫兩相宜，年租一百二十五盾，凡‧隆醫生出面幫林布蘭特簽約租了下來。一位不成功的年輕畫家正要出售他的一架版畫印刷機，於是泰特斯用六十盾買了下來。畫商朋友們提供最新訊息，十七

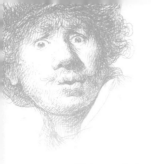

世紀五十年代末，銅版蝕刻版畫又一次開始走紅。而這正是林布蘭特的強項，那許多老銅版可以開創一個巨大的可能性，而且，當時買走那些銅版的商人並不懂得修版的技巧，擁有銅版卻無法做出可以賣錢的版畫。如果知道銅版的流向，很可能可以只需付一點錢就可以收回銅版，更何況那些商人已經從林布蘭特身上賺了那麼多錢……。就在這個時候，泰特斯拿出了林布蘭特銅版去向的清單，朋友們如獲至寶，紛紛快速分頭進行，只有幾天工夫，這些「廢品」就回到了林布蘭特靈巧的雙手裡。

搬家的這一天，所有的朋友們出錢出力，將一應家用什物都送到了魯曾運河邊的這所房子，大家忙了好一會兒才發現，不知林布蘭特在哪裡？大家上樓查看，林布蘭特正興致勃勃在畫室裡工作！他看到韓德麗琪、泰特斯和朋友們湧了進來，有點不好意思，「這裡光線那麼好，我忍不住就畫了起來……」「沒問題，沒問題，您請繼續……」大家都笑了，林布蘭特也笑了。一六五六年以來，第一次，林布蘭特和韓

德麗琪、泰特斯笑得這麼開心。

　　凡・隆醫生一邊走下樓梯一邊自忖，當代最偉大的畫家由於一位生著重病、不能讀也不能寫的婦人和一個十七、八歲男孩的通力合作而不至於被送進濟貧院。這位生著重病的婦人，除了美貌、忠誠和善良之外，在這個世界上簡直是一無所有。這個男孩子，熱愛父親，竭盡全力為父親奔走，而他自己的健康情形如此令人擔心，恐怕也沒有太多的時日來享受自己的青春了。念及此，醫生心情沉重，剛剛為林布蘭特重回創作而生發出的喜悅也被沖淡了許多。

　　誰也沒有發現，有一個小人兒一直站在林布蘭特畫室的牆邊，淚眼汪汪地看著畫家作畫，她就是只有不到五歲的卡納莉雅。這個孩子從能夠明白周遭環境的第一天起，就生活在驚恐中。她總是看到母親小心地收藏起每一分錢、看到惡人們醜陋的面孔、看到父親創作時的喜悅常常被愁煩驅逐而轉瞬即逝。現在，她終於有了自己的家，父親終於有了自己的畫室。她怕極了，她怕眼下的幸福也會馬上消失，終於，

再也忍不住，大滴的眼淚從她驚恐的大眼睛裡滾落下來。林布蘭特馬上感覺到了，他放下畫筆，把女兒抱起來。卡納莉雅畢竟還小，在父親的肩頭哭了起來。林布蘭特輕輕拍著女兒的背，無言地站了很久；生平第一次，面對著自己的畫作，他的眼睛不再銳利，他的思想不再集中。這父女倆人都不知道，更加殘酷的命運就在不遠處等著他們。卡納莉雅並不知道，很快她就必須長大成人，擔起照顧父親的責任。林布蘭特更沒有想到，要不了多久，卡納莉雅就是他唯一的親人了。父女倆人都在懵懂中，此時此刻，命運之神低頭下望，神色冷峻，看著這兩個人。從這一刻起，他們相依為命的關係已經注定了，再也不會改變。

樓下忽然響起了歡呼聲，泰特斯竟然拿出了證據，在拍賣的過程中，一個莎斯琪亞的親戚竟然混水摸魚替泰特斯「代領」了一筆錢；在賣房子的過程中，這個「親戚」也吞沒了一筆錢。這兩筆錢都是屬於泰特斯的，現在，這個孩子準備告這個無恥之徒，要他把這些錢吐出來。泰特斯請教到

家裡來幫忙的叔叔們，他有沒有權利告這個人，以及具體的作法。一位律師朋友馬上仔細閱讀泰特斯手裡的資料，並要求他寫一份委託書，自己則準備與這貪婪的「親戚」對薄公堂，為這個孩子把被偷走的錢拿回來。大家都非常高興，歡呼起來。人人心中有數，林布蘭特絕對需要錢。否則，眼下剛剛開始了一天的好日子，很快就會結束。

　　有韓德麗琪和泰特斯在積極「節流」，大家都放心。於是，每一位真正關心林布蘭特的朋友都在想辦法為這位不懂得算計的藝術家「開源」。有一天，在大街上，凡‧隆醫生與他自己在阿姆斯特丹唯一的一位表弟不期而遇。這位凡‧隆先生是一位呢絨商人，有自家的生意，但是他至今是一位黃金單身漢，因此比較有時間為呢絨商會的同行們服務，進而被推選為商會管理委員，「忙得很愉快」，這位表弟很驕傲地表示。醫生靈機一動，跟表弟說，為什麼不請一位稱職的畫家來為呢絨商會的領袖成員畫一幅像呢？表弟大出意外，說是從來沒有想到過這件事，也不知要請誰來

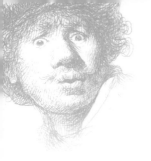

畫……。醫生說，當然要請林布蘭特啊。表弟皺眉，「從來沒有聽過這個名字。」醫生心平氣和，「沒關係，現在你聽到了。什麼時候可以給我訂單？林布蘭特很忙的。」

兩天之後，醫生飛奔至魯曾運河邊林布蘭特四壁皆空的房子裡，手裡揮舞著呢絨商會的訂單，林布蘭特職業生涯中最後的一張訂單。

面對著這張訂單，林布蘭特陷入沉思。紅色、黃色，是貴重的顏料。泰特斯經過仔細計算才買來的最小罐的顏料，一定要省著用，半點不能浪費。要完成這幅呢絨商會群像圖，不能用華麗的技法，必須要走平實、儉樸的路線……。就在這個時候，他想到了貧病交加的哈爾斯，想到了這位天才畫家未曾來得及付諸實施的實驗，「利用色度、濃淡，間接地來描繪……象徵性地描繪……」林布蘭特想到，面前這張訂單給他提供了一個不可多得的機會，來進行這樣的一場實驗，就很篤定地笑了，接下了訂單。大家都很高興，雖然不明所以，還是很高興。林布蘭特有事做，絕對是好消息。

《雅各與天使角鬥》(1658)　　《摩西高舉十誡的石板》(1659)

林布蘭特人生的最後十年，儘管經濟困頓，仍創作出充滿生命力的作品。晚年的代表作多半詮釋《聖經》故事，以他自身對經文的理解，運用古典構圖，加入自身的經驗和觀察，融入畫作中，與其說深具宗教性，不如說更凸顯了人文關懷。

難道不是嗎？

　　朋友們很放心、很高興地離去了。病中的韓德麗琪跟孩子們都累了一天，也都睡了，林布蘭特沉浸在思索中。

　　事實上，無論日子怎樣的艱難，他都沒有放棄工作。對於在一六五六年到一六五七年完成的那幅《牧羊人頂禮》，

他自己是相當滿意的。在這幅以蝕刻、直刻法和雕凹線法製作的版畫裡，明暗的對比產生了強有力的戲劇化效果。在蝕刻版上用線影法來表現的暗部，他覆上了大量的油墨，使得暗部的黝黑更加深沉，提燈亮光處和約瑟夫手上翻開的書頁卻是把蝕刻版上的油墨完全地擦拭乾淨……。想到這個精采的畫面，林布蘭特靜靜地、驕傲地微笑了。在油畫方面，一六五八年，他創作了《雅各與天使角鬥》（Jacob Wrestling with the Angel）、一六五九年，他完成了《摩西高舉十誡的石板》（Moses with the Ten Commandments），眼下，畫架上立著即將完成的泰特斯的畫像，年輕的泰特斯身著深色的僧侶袍，未脫稚氣的臉上有著深思熟慮的神情……。林布蘭特想起這些日子泰特斯表現出的深謀遠慮，感覺一陣的心慌，一陣的心痛。他慢慢地坐了下來，端詳著《穿修士服的泰特斯》（Titus van Rijn in a Monk's Habit），呼吸漸漸平穩，心境也漸漸地平和下來。這個時候，他又一次看到桌面上的訂單，思緒隨之飛去了遠方。一六五六年，破產並未給

他帶來太壞的心緒。他創作了《雅各祝福約瑟夫的孩子》
（Jacob Blessing the Sons of Joseph），一幅以紅色、黃色
為主調的畫作，那樣的溫暖、歡愉、輝煌啊，預示著信心與
希望。他溫柔地笑了。但是，呢絨商會群像圖不會是這樣歡
愉的；他不會將重點放在歡愉上，大約也不會是輝煌的，那
麼，是平穩吧？平穩，是商人需要的，此時此刻，也是自己
需要的。他再一次看著《穿修士服的泰特斯》，感覺上，這
孩子正在虔敬祈禱⋯⋯。心裡一動，拿過一張紙來。他在燭
光下畫出群像圖草圖上的第一條線，一條直線。

　　睡眼惺忪的卡納莉雅光著腳，輕輕地走了進來。她看
見林布蘭特被燭光照亮了的臉，臉上有一抹調皮的微笑。卡
納莉雅完全醒了過來，她喜歡這個微笑，開心地奔向父親。
林布蘭特抱起女兒，把她放在膝頭上，繼續畫草圖。卡納莉
雅又緊張又興奮，兩隻小手緊緊地抓住桌子的邊緣，睜大眼
睛，屏住呼吸，看著父親的手在紙上快速移動。桌子旁邊的
幾個人戴著帽子出現了⋯⋯。

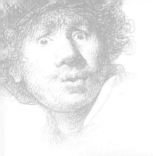

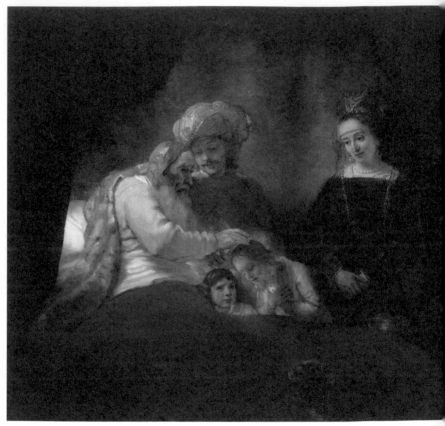

《雅各祝福約瑟夫的孩子》(1656)

林布蘭特晚年的作品轉而強調人際情感和家庭關係，並在《聖經》故事中找尋人性相關的題材。《雅各祝福約瑟夫的孩子》正足以顯示出這種感情的深度，左側透進來的金色光線使畫面洋溢著溫柔與寧靜。

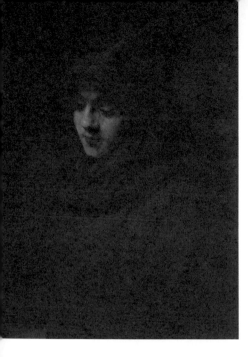

《穿修士服的泰特斯》(1660)
林布蘭特眼裡的泰特斯早熟、沉穩。
道盡了為人父親的不捨，深深打動人
心。

　　當這幅畫完成的時候，
朋友們都來到呢絨商會的
辦公處。面對著這幅畫，
大家都像卡納莉雅一樣，睜大了眼睛，屏住了呼吸。桌子邊
緣的水平直線、四平八穩的椅子、幾位商會官員頭部的水平
線、考究的護牆板泛出沉穩光亮的多層次水平線，將畫面上
的五位官員與一位僕人放在一個異常穩定的結構裡。僕人雖
然站在後面，卻在中心的位置，臉上的表情祥和、坦率，與
五位官員各有懷抱，或暗中盤算、或慷慨陳詞、或胸有成
竹、或察言觀色形成有趣的對比。整個畫面氣勢十足卻含而
不露，非常符合一個商會的特質。按說，林布蘭特一生跟商
人打交道，處處吃虧，總會有些不平之氣。但是，這幅畫卻
表達出畫家的恢弘與大度。

朋友們紛紛表示出他們的意見，他們覺得在這幅畫裡林布蘭特使用了暗示的手法，觀者卻可以真切地感覺到這些呢絨商為他們自己所擔任的職務感到驕傲。這是一幅簡樸之至的畫作，觀者卻可以直接窺見呢絨商的靈魂深處……。林布蘭特微笑不語，他在感謝著哈爾斯的提醒，「間接，寧可暗示，也不要用具體的形狀和色彩來描摩……」。

　　凡・隆醫生難掩激動的心情，三腳兩步奔進他表弟的辦公室，劈頭就問，「你有沒有看到你們大廳裡的那幅畫？」表弟很不情願地從賬本上抬起頭來，「我們都看過了，對這幅畫，沒有人有什麼深刻的印象。不過，當然了，我們還是會付錢的……。」看到這張冷漠的臉，醫生已經火冒三丈，未等他說完，便摔門走了。

　　呢絨商會沒有任何熱烈的反應，對於林布蘭特來說，毫無影響。他根本無動於衷，注意力被荷馬史詩所吸引，早已轉移到下一幅畫作。更何況，此時，韓德麗琪已經臥床不起。無論家裡的經濟狀況是多麼的拮据，泰特斯毫不猶豫地

請了女傭蕾貝卡‧威爾摩斯來幫忙。不但是身患肺結核的韓
德麗琪已經沒有力量操持家務，只有八歲的卡納莉雅也需要
照顧。事實證明，泰特斯的決定完全是正確的。蕾貝卡一進
門就抱定宗旨，盡心盡力照顧好韓德麗琪，給林布蘭特寧
靜，給泰特斯和卡納莉雅以溫暖。當時沒有人想到，最後一
位離開這所房子的人竟然是忠誠的蕾貝卡。

　　在一六六二年八月七日，為了不要父子兩人擔心自己
的病情，韓德麗琪趁著林布蘭特同泰特斯外出的機會，悄悄
請來公證人，立下了遺囑。她的微小的財產全數留給卡納莉
雅，如果卡納莉雅故去，那麼這些財產屬於泰特斯，如果泰
特斯將其用於商務，利潤則全部屬於林布蘭特，一直到畫家
去世為止。韓德麗琪不會寫字，她鄭重寫下一個端正的十字
代替了簽名。這份遺囑是韓德麗琪在病榻上通天徹地想過之
後的決定。她竭盡全力維護著她深愛的這三個人，真正是竭
盡全力，直到生命之泉澈底枯竭。

　　一六六三年十月二十六日，辛勞一生的韓德麗琪去世，

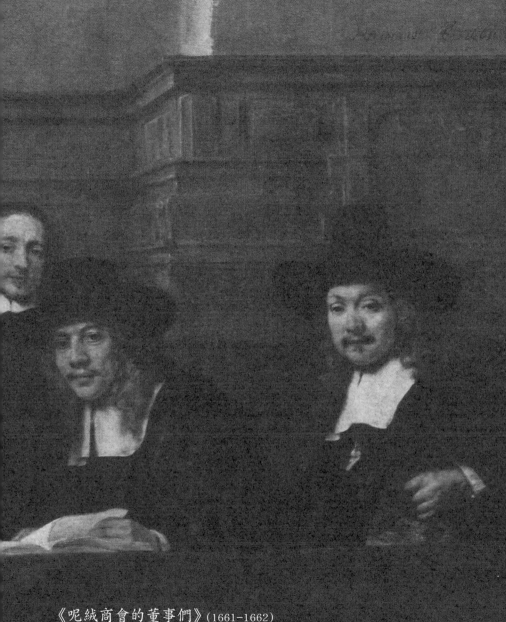

《呢絨商會的董事們》(1661-1662)

(The Sampling Officials of the Drapers' Guild)

這幅畫是林布蘭特技藝高超的明證，也是他最後一件群體肖像畫。他運用構圖、人物布局、色彩，把看似簡單的繪畫手法創造出空間感和真實感。人物的目光和手的姿態表現出每個人的性格和心思，似乎在邀請觀者進入畫中，也只有像他這樣藝高人膽大的藝術家才能把枯燥的題材，表現得妙趣橫生。

享年三十四歲。林布蘭特表情平靜，卻力主將韓德麗琪與莎斯琪亞葬在一起，因為莎斯琪亞去世的時候，他買下了莎斯琪亞左右的墓地。但是，這個安排卻行不通。十七世紀，阿姆斯特丹的法律規定，人死後要就近埋葬在教堂墓園。當年住在布雷街，莎斯琪亞可以埋葬在老教堂；現在住在魯曾運河旁，家人只得葬在南教堂。得到這個消息，林布蘭特馬上賣掉了莎斯琪亞「左鄰右舍」的墓地，用那筆錢將韓德麗琪葬在南教堂墓園。

親眼看到了林布蘭特為呢絨商會繪製的群像圖，親自到南教堂送別善良的韓德麗琪之後，病弱的法國男爵讓‧路易決定要返鄉了。在他乘著自己的船航向法國南部的時候，他寫了一封很長的信給老朋友凡‧隆醫生，追懷他們的友誼、追懷他在荷蘭的漫長歲月，也談到了他與數學、與航海的至關重要的關係。最後，他談到了他們共同的朋友林布蘭特，「請代我向可憐的、壞脾氣的老夥計林布蘭特致以謙卑的敬意。終其一生他都生活在一個虛幻的世界中，這個世界

有著無限的美麗和完滿，以至於世人只能聳聳肩，帶著惡意與嫉妒的嗤笑，不予理睬。現在他年邁體弱、開始發胖，不久以後，他就會成為街頭小童同情的對象。當大限來臨時，濟貧專員會把他帶到某個冷冰冰的教堂裡，放進一個不顯眼的、角落上的、無名墓穴中去。可是，有誰比這不幸的傢伙更富有呢？當沉溺於心中的夢想時，他失去了一切，但同時，他也得到了一切。」

16

　　讓・路易說得不錯，在一六六一年，那樣痛苦的日子也沒有打垮林布蘭特。他創作了《聖馬太與天使》（St. Matthew and the Angel），他創作了《基督頭像》（Head of Christ），他創作了《雅各的祈禱》（De apostel Jacobus de Meerdere），以及自畫像《扮作使徒保羅的林布蘭特》（Self-Portrait as the Apostle Paul），無與倫比的祥和、安寧、仁慈照亮了這四幅傑作。似乎神明們下望人間，給予了這位藝術家源源不絕的力量。

　　很多年以前，一六三五年，林布蘭特曾經創作《參遜威脅岳父》（Samson Accusing His Father-in-Law）。據《聖經》〈士師記〉記載，參遜從非利士人的統治下拯救了以色列人，擔任以色列士師長達十二年。在這幅畫裡，被岳

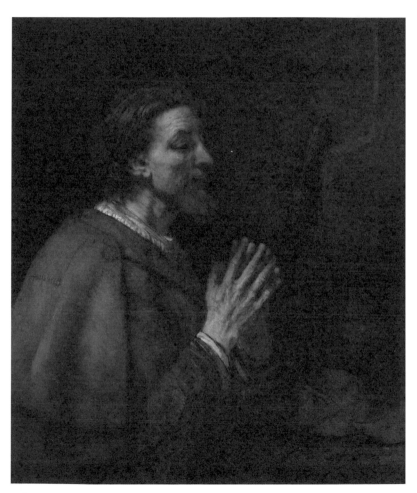

《雅各的祈禱》(1661)

畫中人物被描繪成朝聖者，肩頭佩戴著扇貝，而旁邊置放著帽子和什物，表情祥和寧靜。林布蘭特在最後時日飽受病痛、貧困及喪親之痛，卻在藝術創作中找到平靜。

父欺騙，受到不公正打擊的參遜，眼睛閃著笑意，表示出對壓迫者和欺騙者的輕蔑。他向岳父揮舞著拳頭，表達著他要同命運抗爭到底的氣概。他的表情帶著孩子般的虛張聲勢，叫喊著，似乎在說，「我證明給你看！我一定會證明給你看！」

從一六六三年到一六六八年，林布蘭特就在證明給世人看，以一種極端的方式。

在魯曾運河邊破舊的房子裡，在對街遊樂場帶來的喧鬧聲中，以色彩所展現的奇蹟，便是這樣的一種證明。那般嫻靜的《手持紅色康乃馨的女子》（Lady with a Carnation），權勢無限的《朱諾》（Juno），以及歷盡滄桑、將內心的波瀾娓娓道出的《荷馬》（Homer Dictating to a Scribe）都是那個時期以極端手段所做出的「證明」的一部分。

這一番超現實的「證明」究竟極端到怎樣的程度，只有身邊的人最清楚。

韓德麗琪去世，林布蘭特繼續作畫，表面看起來，似

乎沒有什麼大的改變。但是卡納莉雅和蕾貝卡都感覺到林布
蘭特的精力似乎大不如前了。以前，他握著畫筆的手會停在
空中，隨時準備著再次落在畫布上，現在，他的手無力地垂
下了，停在身側。他的模特兒都是從街上找來的，模特兒走
後，他的視線很快就離開了畫布，顯出「一切都是徒勞」的
落寞神情。然後，他需要一點時間，才能從頹唐當中掙扎出
來，重回創作。

　　一六六四與一六六六兩年，他創作的兩幅全然不同的
《蕾克雷迪亞自盡》（Lucretia, 1664, 1666），模特兒都是
他記憶中的韓德麗琪。一六六五年創作《猶太新娘》（The
Jewish Bride）更是彰顯出婚姻的神聖；在創作這幅作品的
時候，林布蘭特內心的痛悔化作溫柔而熾烈的情感，使得這
幅傑作更加的撼動人心。年輕的韓德麗琪為林布蘭特奉獻了
整整的一生。林布蘭特在他的作品中表達了他對這位仁慈女
子的敬意，而這幾幅作品竟然是在畫家處境最為艱難的時日
完成的。

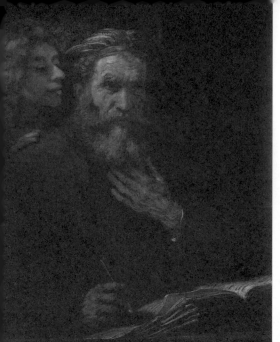

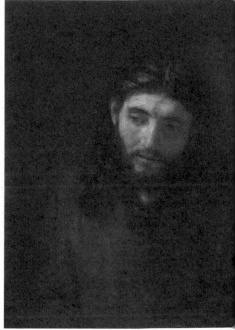

◀《聖馬太與天使》(1661)

這幅畫出自《聖經》，在表達馬太被授予大任時，天使附耳輕輕傳遞天國福音的故事。畫面中的天使普遍認為是以林布蘭特的兒子泰特斯為模特兒，而聖者則是猶太人的面容。林布蘭特對猶太人寄予深厚的同情，常常成為他繪畫的主題。他也是西方藝術史上第一位藝術家以猶太人為模特兒。

▲《基督頭像》(1658-1661)

林布蘭特在中年之後改信門諾教派，主張簡樸、自由，此種中心思想在他晚年時影響更明顯。所有基督肖像都強調救世主慈悲祥和的精神面貌。

▲《參遜威脅岳父》(1635)

西元 17 世紀，巴洛克畫風鼎盛，參遜的故事廣受青睞。林布蘭特年屆三十的時候，參遜也曾經是他相當重要的繪畫題材。

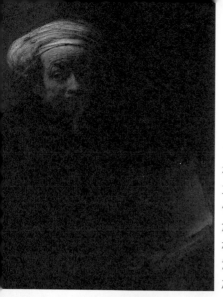

◀《扮作使徒保羅的林布蘭特》(1661)
林布蘭特的自畫像從十四歲到六十六歲竟有
九十幅之多，可說是藝術史上自畫像最多、也
保留最完整的藝術家。生命中的最後十年，他
創作了大量的自畫像。晚年的經濟拮据及親人
相繼離世，使得林布蘭特的自畫像，從年輕的
意氣風發轉為年老時的內斂、深邃，畫中人物
之神情展現溫和、靜謐。

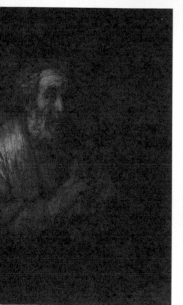

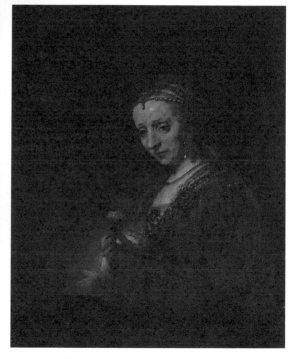

《荷馬》(1663)
布蘭特晚年的繪畫充滿了同情與
解，尤其古典題材，不只是講述
事而已，更是人性的表達。

▲《手持紅色康乃馨的女子》(1663-1668)
林布蘭特用色彩塑造出含蓄與祥和的氛圍，衣飾華
貴、美麗嫻靜的女子沉浸在遐想中，額頭上的珍珠光
潤富麗，與紅色康乃馨相輝映。

一六六四年底，終於，林布蘭特一家因為付不出年租一百二十五盾，不得不搬到洛里耶運河附近的一所小房子，這個住所只有三間屋子，光線都很差。泰特斯四處張羅希望能夠為林布蘭特找到為書籍畫插圖的工作，結果都是不歡而散。林布蘭特依然不肯屈就、不肯改變繪畫的原則，無論他的處境如何的艱難。

搬出魯曾運河邊的房子之前，林布蘭特曾經收過一個學生，現在的藝術史都記載著阿爾特・德・海爾德（Aert de Gelder）是林布蘭特最後的一個學生，他跟林布蘭特學畫的時間是在一六六一到一六六三這兩年。剛到魯曾運河邊的阿爾特只有十六歲，他本來是塞繆爾・凡・霍赫斯特拉滕（Samuel van Hoogstraten）的學生。塞繆爾在四十年代曾經是林布蘭特的學生之一，他始終感謝著林布蘭特的教導，認為是終生受用不盡的寶貴經驗。一六六二年他離開荷蘭抵達維也納，之後又抵達倫敦，繪畫事業相當成功，寫作方面也頗有成績。晚年，他回到荷蘭，繼續著書立說。在他的著

作裡，推崇林布蘭特的藝術成就不遺餘力。因為有過很好的師生情誼，所以當塞繆爾準備遠行之際，便把自己的學生阿爾特推薦給林布蘭特。一六六一年，林布蘭特的日子相當艱難，得到這樣一個可愛的學生，自然非常的歡喜。阿爾特的出現是否對林布蘭特這兩年的創作有著振奮精神的作用已經不可考。但是一些藝術史專家似乎認為阿爾特・德・海爾德是將林布蘭特晚年的畫風繼承得最為澈底的一位荷蘭畫家，尤其是他的《大衛王》，不僅形似而且神似他的老師林布蘭特的作品。這只是一種說法，只能姑妄聽之。

　　一六六四年到一六六六年的住所，是林布蘭特抵達阿姆斯特丹之後所住過最差的地方，室內光線昏暗讓畫家吃足了苦頭。他的眼睛幾乎要失明了。就在這個時候，泰特斯終於經由法院的判決從莎斯琪亞的親戚那裡討回了五千盾現金。好的結果便是林布蘭特因此順利搬回了魯曾運河邊光線充足的房子。

《朱諾》(1662-1665)

希臘神話中眾神之王宙斯的妻子赫拉,在羅馬時代被稱作朱諾,極具權威。傳說中林布蘭特曾向一位收藏家借貸,以其作品作為抵押。後來將作品贖回時,這位收藏家堅持「《朱諾》必須完成,債務才算清償完畢。」有一點雷同「逼稿成書」。

《蕾克雷迪亞自盡》(1664)　　　《蕾克雷迪亞自盡》(1666)

這兩幅畫的故事是講西元前五百多年的羅馬美女蕾克雷迪亞，芳名遠播，被
羅馬帝國王子強暴，蕾克雷迪亞情願自殺。林布蘭特以韓德麗琪為模特兒，
盛著淚水的雙眼，毫無渲染地傳遞了畫家的憐憫，充滿了人道關懷。

　　一六六七年，魯曾運河邊來了一位貴客，他就是佛羅倫
薩的顯貴梅迪奇大公爵（The Italian Grand Duke de Medi-
ci）。富可敵國、權勢無限的梅迪奇家族的文藝復興藝術品
收藏無與倫比。這位大公爵，相信就是暮年的菲爾迪南多二
世（Ferdinando II），他尊重藝術與知識、有絕佳的審美意
識、眼光獨到。他來到魯曾運河，拜訪林布蘭特，表達了他

的敬意，稱道這位荷蘭畫家遠近聞名的藝術成就。林布蘭特平靜而安詳地回應了梅迪奇的善意，並沒有在心裡引起波瀾。

　　泰特斯贏回部分錢財的另外一個結果，卻不是林布蘭特所期待的，那就是在一六六八年三月，患有肺結核的泰特斯與一位名叫瑪格德萊納・凡・羅的女子結婚，婚後他們在蘋果市場街建立了小家庭。林布蘭特舉步維艱地參加了婚禮，滿心的愁緒、滿心的不捨。之後，為了取悅這個女子，林布蘭特甚至為小倆口畫了一幅極為富麗的肖像畫。瑪格德萊納卻嫌畫家把她畫得「老氣」，說了許多極不客氣的話。她也公開蔑視林布蘭特的「貧窮」，認為自己若是再等一等，一定可以嫁得更好……。如此這般，泰特斯的婚姻沒有給林布蘭特帶來一個女兒，反而讓他感覺差不多是失去了唯一的兒子。

　　更要命的是，這個失去很快就變成了事實。泰特斯在婚後不久，同年九月就故去了。這個打擊太過慘烈，林布蘭特

心碎不已，終於病倒，完全沒有力量去參加在西教堂舉辦的
葬禮。

　　從葬禮上回來，卡納莉雅告訴父親，瑪格德萊納懷孕
了，不久，林布蘭特就可以做祖父了。林布蘭特並沒有因為
這個消息而感到歡愉，他靜靜地說，「又有一個離我很遠的
人要來到這個世界上了。」

　　在一六六六年到一六六八年間，林布蘭特創作了《浪子
回頭》（Return of the Prodigal Son），父親撫摸著終於回來
了的兒子，滿心的痛惜、慈愛、欣慰被左側照射進來的光線
照亮，極其凝練地突出巨大的感情力量。此時的林布蘭特，
卻是肝腸寸斷，常常需要酒精的慰藉，已經走到了離生命終
點不遠的地方。

　　就在泰特斯準備婚事的時候，林布蘭特曾經在一個靜夜
裡問過卡納莉雅，「也許，要不了多久，你也要結婚了吧？」
年僅十三歲的卡納莉雅靜靜地抬起頭來，露出了非常成熟的
表情，很鄭重地跟父親說，「我哪裡都不去，就在家裡陪伴

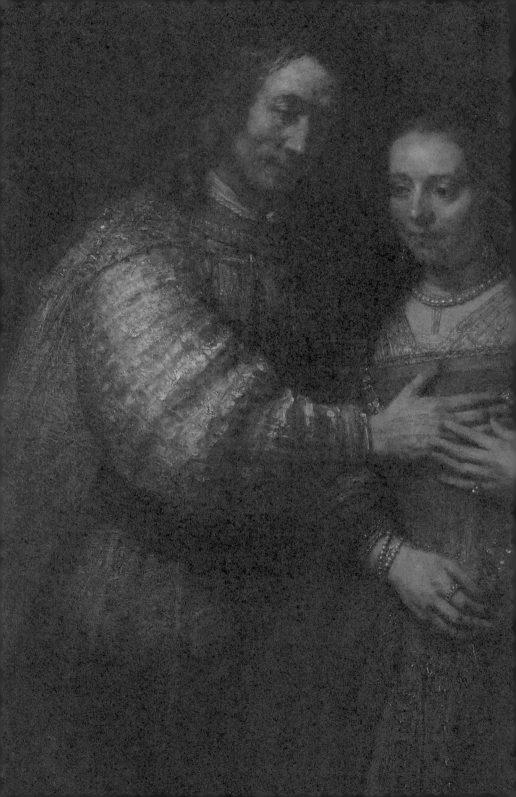

《猶太新娘》 (1666)

這幅畫旨在表現亙古不變的主題
——愛情與婚姻的神聖。林布蘭
特花了整整四年，以極為細膩的
手法，完成了這幅作品。梵谷曾
對這幅畫有過高度評價：「我只
要啃著硬麵包在這幅畫面前坐兩
個星期，即使少活十年都甘心。」

您。」看到父親眼睛裡的淚光，卡納莉雅低下頭去，握緊手中沉重的石臼，繼續研磨著臼裡的瑪瑙顏料……。

　　想不到的，一六六七年，一位二十歲的窮畫家柯瑞利‧蘇霍夫（Ke Ruili Sukhov）出現在魯曾運河邊，他希望成為林布蘭特的學生。卡納莉雅開出了條件，要他小心注意著林布蘭特的舉動，如果老人在畫室裡飲酒，一定要想辦法勸阻。蘇霍夫不認為這是什麼大不了的事情，便滿口答應。非常的意外，當林布蘭特摸出了酒瓶，蘇霍夫溫言請他愛惜健康的時候，他竟然一反平日的溫和，勃然大怒，咆哮著，將蘇霍夫趕了出去。

　　兩年中發生了許多事情，尤其是泰特斯的亡故，以及泰特斯去世後，瑪格德萊納的巧取豪奪，使得卡納莉雅和蕾貝卡的工作更加繁重。小孫女蒂蒂亞是林布蘭特的開心果，但是其母的無知與霸道也讓這短暫的歡樂迅速凝結成苦果。

　　一六六九年八月的某一天，瑪格德萊納帶了孩子來，喝了一杯茶之後出門購物。祖父看著搖籃裡的孩子，露出了笑

容……。猛然間，房門大開，瑪格德萊納氣勢洶洶衝進來，指著林布蘭特的鼻子大罵，指責他偷了她一袋金子……。卡納莉雅驚呆在當地，說不出話來。蕾貝卡畢竟老成，穩住心神，仔細檢視尚未來得及收拾的茶桌，一個錦緞做的小手袋高踞在一疊洗燙好的茶巾之上。於是，她指著那個小手袋跟瑪格德萊納說，「這是不是你的那一袋金子啊？」瑪格德萊納馬上伸出手去把那袋子抓起來，把裡面的東西倒在桌上，一五一十地清點起來……。待她滿意地抬起頭來，面前只有滿臉寒霜的蕾貝卡，卡納莉雅攙扶著林布蘭特早已上樓去了。瑪格德萊納只好帶著搖籃離去。蕾貝卡連道別的話也省了，一言不發，用力將大門乒的一聲關緊，幾乎夾住了她的裙子……。

就在這個時候，蘇霍夫來了。他走上樓來，看到了他的老師。

跟兩年前的狀況相比，林布蘭特的情形有很大的改變，他站在畫架前，穿著一件沾滿顏料的破工作服，那件工作

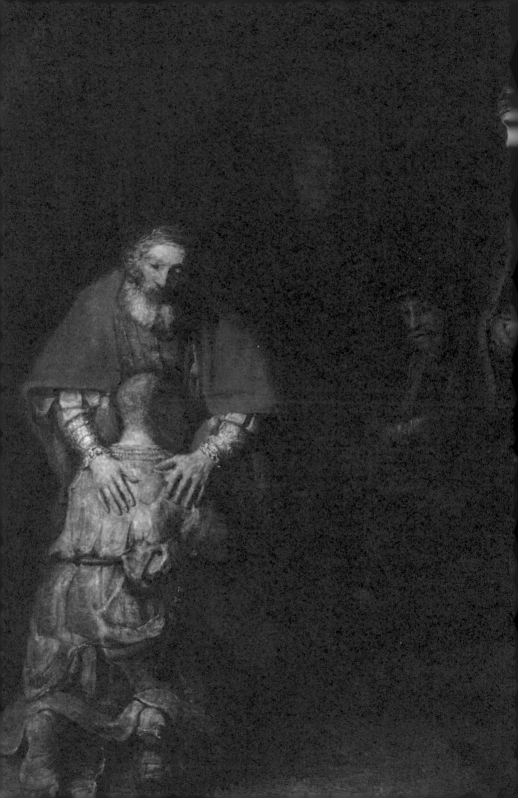

服本來是什麼顏色，已經完全不能辨認。他確實是衰老了，白髮蒼蒼、滿臉皺紋，異常消瘦，但是神情卻是平和的，帶著微笑。蘇霍夫看到林布蘭特，向他一鞠躬，問候的話還沒有說完就看到了他正在畫的自畫像。自畫像上的林布蘭特微笑著，看盡人間事、無比通達、含蓄、坦誠、睿智的微笑。蘇霍夫被這幅自畫像深深地吸引，呆立在當場，幾乎無法動彈。林布蘭特微笑不語，靜靜看著這個年輕人。

「好像是一位將軍，雖然輸了一場戰役，但是他知道，他確切地知道，他必然會贏得整個的戰爭……」，蘇霍夫喃喃自語。

《浪子回頭》(1668)

這幅畫是根據耶穌「浪子回頭」的譬喻所繪，畫中人物表情各異，栩栩如生。老父的那雙手充滿慈祥憐愛，毫無保留地撫慰著悔改知返的浪子。畫中的浪子衣著破舊，鞋子脫落，將頭埋在父親胸前，祈求父親的原諒。父親卻堅定地表達出全然的接納。

「你是一個勇敢的年輕人，被趕走以後，竟然回來了。」林布蘭特笑著。

蘇霍夫趕快解釋，「兩年前，是您的女兒要我……」

林布蘭特的笑容更加慈愛，「我知道，我知道……」

蘇霍夫看到了在桌子旁邊清洗畫筆的卡納莉雅，簡直不敢相信自己的眼睛，兩年以前她還是個小女孩，現在竟然是一位美麗的少女了。他張口結舌，好不容易說出了問候的話。卡納莉雅很嚴肅地問他，「你還是想要做我父親的學生嗎？」

「非常想。」蘇霍夫回答。

「除了做學生，我還要請你擔起保護這個家的責任，你能夠辦得到嗎？」卡納莉雅望著蘇霍夫的眼睛。

「我一定能夠做得到……」蘇霍夫沒有回避卡納莉雅懇切而銳利的注視。

在卡納莉雅下樓去的時候，她聽見父親嘶啞的聲音裡有著歡快，「這回我們會相處得更好，」父親笑了起來，「說不定，我們在一起會很快樂……」。

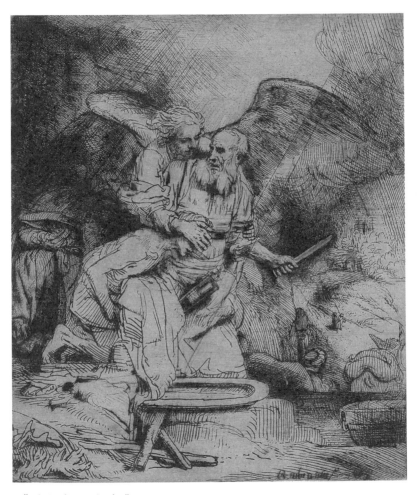

《亞伯拉罕獻祭》(1655)

上帝為了試驗亞伯拉罕的忠誠，要亞伯拉罕弒子來獻祭，畫面充滿雷霆萬鈞
之勢，天使的突然介入使亞伯拉罕的手僵直不動，決定命運的匕首懸在半空
中，有如定格一般。

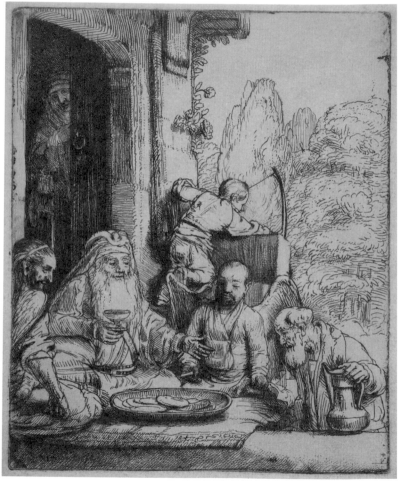

《亞伯拉罕招待天使》(1656)

對林布蘭特來説，版畫是一種相當靈活的技巧，他能用簡單的線條刻畫出複雜的細節，並且藉由油墨和線條的密集交織形成強烈的明暗對比。

　　卡納莉雅聽到這裡，淚流滿面。她沒有看到父親皺紋
密布的臉上也淌滿了淚水。站在樓梯邊傾聽一切的蕾貝卡，
一邊撩起圍裙拭淚，一邊開心地想，現在好了，不管誰上門
來，訛詐也好，逼債也罷，都不用怕了。這個結實的小夥子
一定有辦法把這些壞東西趕出去。感謝上帝，給我們送來了
這麼好的一個人。

　　蘇霍夫住進了魯曾運河旁邊的這所房子，跟林布蘭特
一樣足不出戶，勤奮工作。他看到了林布蘭特一六五五年的
蝕刻與直刻作品《亞伯拉罕獻祭》（Abraham's Sacrifice）
感覺到畫面上的雷霆萬鈞，緊張得臉都白了。他又看到
一六五六年的蝕刻與直刻作品《亞伯拉罕招待天使》
（Abraham Entertaining the Angels），畫面的和諧、亞伯拉
罕臉上的順從、祥和，讓蘇霍夫感動得熱淚盈眶。看到此情
此景，林布蘭特拿出一幅一六六五年的蝕刻、直刻與雕凹線
法作品。這就是著名的作家凡・德・林登（Van der Linden）
肖像。林布蘭特心平氣和地講出原委，這是他收到的最後一

張版畫訂單的作品。當時萊登一位出版商請林布蘭特為林登作品Hippocrates繪製卷首插圖，「是泰特斯張羅到的」，林布蘭特的眼睛裡滿是溫柔，「出版商希望我只使用雕凹線法，這樣他們就可以印製上千張。但是我是蝕刻藝術家，我交出的銅版只能印製上百張。所以，他們就拒絕了，我讓泰特斯失望了。」蘇霍夫看著林布蘭特，他絲毫沒有失望的樣子，他相當的自豪。蘇霍夫笑了，「我沒看過這位作家的書，但是看到這幅肖像，可以感覺到他的詼諧和睿智，尤其是來自側上方的光線，照亮了他的臉、衣領、袖口和他手裡的書，真是妙極了……」「那就夠了。」林布蘭特開心地笑了，在蘇霍夫肩頭拍了一記。

心情的愉快並沒有減緩林布蘭特持續衰老的速度，他每工作四十分鐘就必須坐下喘息一陣。蘇霍夫看著他，盡量掩飾著自己的憂心，問一些繪畫方面的問題，努力自然地延長著林布蘭特休息的時間……。

一六六九年十月二日，樓下傳來喧鬧聲，一個骨董商

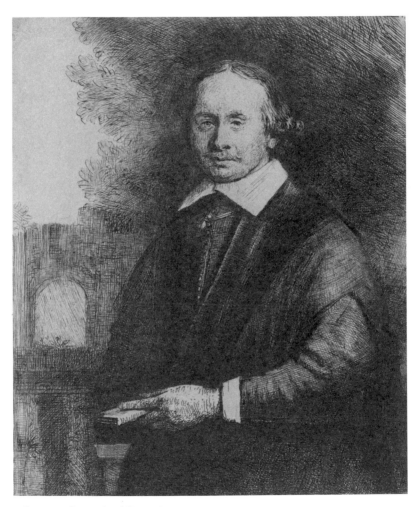

《凡‧德‧林登》肖像(1665)

這幅作品是泰特斯為林布蘭特爭取到的委託。某位萊登的書商向泰特斯詢問是否認識雕凹版畫家，泰特斯極力推薦自己的父親。這件作品兼採蝕刻、直刻、推刀雕鑿等技法，卻不適合大量印製。

想要進門查看林布蘭特的收藏，他居然說，林布蘭特的收藏在最近十年內從零又增長到了一個很可觀的規模，他要來看看，為不久以後的拍賣做一點準備……。蕾貝卡不肯讓他上樓，於是爭執了起來。蘇霍夫飛奔下樓，抓住了骨董商的脖領子，一直把他拎到大街上。骨董商氣急敗壞，「你不過是個學生而已，你有什麼權力阻止我……」蘇霍夫居高臨下，氣定神閒，「我是林布蘭特大師的管家。」窗戶上露出了卡納莉雅和蕾貝卡驚喜的笑臉。

這一天的夜間，林布蘭特沒有持續工作到深夜，他吃了醫生開給他的藥粉，喝了蕾貝卡做的魚湯，跟蘇霍夫有一場相當嚴肅的談話。

門外狂風怒吼，落葉與斷枝不斷地掃到房頂上、窗戶上，發出劈里啪啦的聲響。林布蘭特慢慢地開始說，「要不了多久，狂風就會把我掃走了……。我的女兒早已告別了童年，她已經是一個大人了。我卻變成了一個孩子，一個喜歡玩具的孩子……。現在回頭看，我很後悔，我沒有好好地照

顧我的孩子，我本來應該照顧人，而不是照顧破爛的舊東西……那個骨董商喜歡我的東西，他還會再來的……」

蘇霍夫說，「我不會讓他進門……」

林布蘭特微笑了，「那不是重點。人的靈魂是一個很奇怪的東西，它只有在迫不得已的時候才會順從理智和心靈……。如果我的眼睛沒有欺騙我，我相信，您愛卡納莉雅……」

蘇霍夫馬上回答，「當然。」

「那麼，你必須以你心目中神聖的東西起誓，你會永遠好好地照顧這個孩子。」林布蘭特生平第一次對一個人提出了他的請求。

勇敢、堅定、腳踏實地的蘇霍夫給了他的老師最為切實的保證。

大大鬆了一口氣的林布蘭特在這個夜晚又和卡納莉雅談了很久，這才安心地在狂風的呼嘯聲中睡熟了。

此時此刻。在德爾夫特（Delft），溫和、冷靜的維梅

爾正用明麗的色彩、細膩的筆法精心繪製《地理學家》。

　　十月四日，林布蘭特躺在床上，沒有起身。他清楚地知道，最後的時刻來了。蘇霍夫和卡納莉雅還是請來了醫生。醫生告訴他們，病人已經不再需要醫生，他現在需要的是一位牧師。

　　林布蘭特卻跟蘇霍夫說，「卡納莉雅有一本《聖經》，請你找到有關雅各的一段，他同天使角鬥的那一段。」

　　卡納莉雅在〈創世紀〉找到了這一段。

　　蘇霍夫開始讀，「……只剩下雅各一人，有一個人來同他角鬥，直到黎明。那人見自己摔不過他……，那人說，『天黎明了，容我去吧。』雅各說，『你不給我祝福，我就不容你去。』那人說，『你叫什麼？』他回答，『我叫雅各。』那人說，『你的名不要再叫雅各，要叫以色列。因為你與神、與人角力，都得了勝。』」

　　此時此刻，林布蘭特慢慢地舉起右手，畫畫、刻銅版、轉動印刷機的右手，喃喃自語，「……只剩下雅各一人，

有個人來同他角鬥，直到黎明……，他沒有屈服，反而抵抗……。他抵抗，因為這是上帝的旨意……。我們應當抵抗，直到黎明……」

林布蘭特將那隻被顏料染得再也洗不乾淨的右手放在胸前，用全身的力量豎起了食指，說出了最後一句話，「……那人說，你的名字不再叫雅各，要叫林布蘭特，因為你與人與神角力，都得了勝，得到最後勝利，獨自一人……，但得到了最後的勝利。」

林布蘭特的嘴角掛上了坦然的、勝利的微笑，閉上了眼睛，離開了這個世界，以一位先行者的身分。

十月八日，林布蘭特葬於西教堂。蘇霍夫打通關節，將一年前下葬的泰特斯遺體遷移到離林布蘭特不遠的墓穴中。

魯曾運河邊的家庭消失了，房內物品被搬出拍賣。蕾貝卡將房門鑰匙交還善良的房東，在鄰居們充滿敬意的注視中挺直背脊，緩步離開。

一六七〇年，蘇霍夫與卡納莉雅結婚。婚後，夫妻倆人

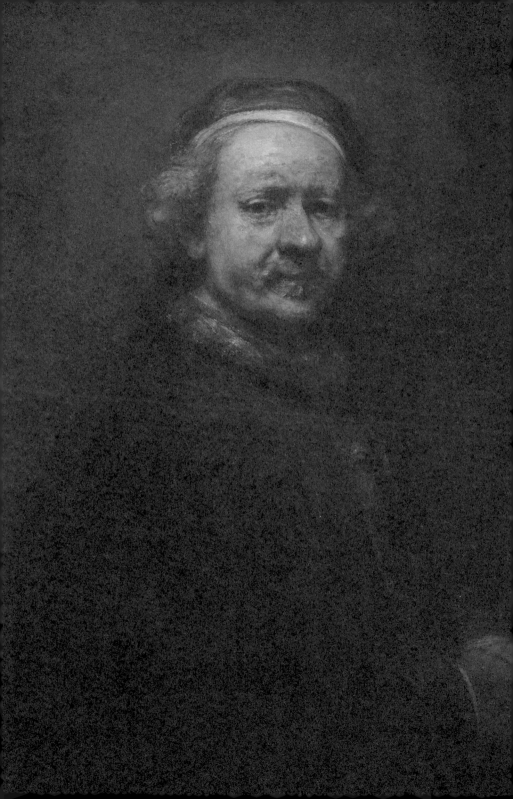

來到遠東的一個島國，在一個現在叫做雅加達的地方定居。

他們有一個兒子，名叫林布蘭特。他們也有一個女兒，名叫

韓德麗琪。

《林布蘭特自畫像》(1669)

林布蘭特已然抵達生命的盡頭。此時的他藉由熟練的繪畫技巧創作的自畫像，充分顯示出一位偉大的藝術家內心的篤定、思想的睿智，甚至一絲自嘲與些許的幽默感。

再說幾句話

　　二〇一五年四月，阿姆斯特丹舉辦林布蘭特晚年藝術風格大展。展事盛大到令阿姆斯特丹人吃驚不已，二十五萬訪客一下子將阿姆斯特丹擠得水洩不通，為了控制參觀人數，博物館不得不開放晚間參觀時間……。

　　阿姆斯特丹人不太明白，他們有時候會以為世界上多半的藝術愛好者還是比較中意色彩更為明朗的維梅爾……。

　　這一回，不是憂心不已的凡・隆醫生、不是感慨萬端的法國男爵讓・路易、也不是忠誠的蘇霍夫，而是無數身著輕便休閒裝、腳踏運動鞋的男女老少，他們使用各種語言跟阿姆斯特丹人說明他們的觀感，「維梅爾很好，非常好，什麼問題也沒有。有問題的是你們這些阿姆斯特丹人。你們怎麼總是後知後覺，林布蘭特活著的時候走在世界的前面，

現在還是走在你們的前面。他是永遠的先行者，追隨他的人、熱愛他的人與日俱增……」他們語重心長，提出積極的建議，「阿姆斯特丹必須大量地興建旅館、飯店、咖啡館……。要知道，到了二○六九年，到了二一○六年……，將會有更多的人湧向這裡，來探望林布蘭特，你們得預先做好準備……」

《紐約時報》記者妮娜‧席格爾微笑著，面對著博物館門前林布蘭特的肖像，坐在鬱金香花叢中，聽著沸騰的市聲，輕撫鍵盤，向全世界發出了如實報導。

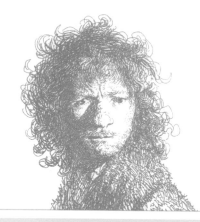

林布蘭特 生平簡表

1606 林布蘭特・哈門斯・凡・萊恩出生於荷蘭萊登。

1620 結束拉丁學校學業，考進萊登大學。師事萊登畫家史汪寧柏格。

1623 來到阿姆斯特丹，師事歷史學畫家拉斯曼。

1624 返回萊登，同里凡思共用畫室，成為職業畫家，並招收學生。

1631 定居阿姆斯特丹。

1634 與莎斯琪亞・尤倫堡結婚。

1639 在布雷街置產，此地在二十世紀成為林布蘭特故居博物館。

1641 兒子泰特斯出生。

1642 莎斯琪亞去世；完成作品《夜巡》。

1649 韓德麗琪・斯多弗爾斯進入林布蘭特的生活，成為終生伴侶。

1654 女兒卡納莉雅出生。

林布蘭特
Rembrandt van Rijn

1656 破產，搬出布雷街大宅。

1658 搬入魯曾運河旁一所小房子。

1663 韓德麗琪去世。

1668 泰特斯同瑪格德來納 · 凡 · 羅結婚，數月後去世。

1669 孫女蒂蒂亞出生。
　　 十月四日，林布蘭特去世。
　　 瑪格德來納去世，蒂蒂亞由凡 · 羅家族撫養。

1670 卡納莉雅同柯瑞利 · 蘇霍夫在阿姆斯特丹結婚，婚後遷居遠東。

1673 林布蘭特的外孫出生，取名林布蘭特。

1678 林布蘭特的外孫女出生，取名韓德麗琪。

國家圖書館出版品預行編目資料

林布蘭特 / 韓秀作. -- 初版. -- 臺北市：幼獅, 2016.01
　　面；　公分. --(故事館；38)

　ISBN 978-986-449-021-9(平裝)
　　1.林布蘭特(Rembrandt Harmensz van Rijn,1606-1669)
　　2.畫家　3.傳記　4.荷蘭

940.99472　　　　　　　　　　　　　104019960

故事館038

林布蘭特

作　　　者＝韓秀
出 版 者＝幼獅文化事業股份有限公司
發 行 人＝李鍾桂
總 經 理＝王華金
總 編 輯＝劉淑華
副總編輯＝林碧琪
主　　　編＝林泊瑜
編　　　輯＝黃淨閔
美術編輯＝李祥銘
總 公 司＝10045臺北市重慶南路1段66-1號3樓
電　　　話＝(02)2311-2832
傳　　　真＝(02)2311-5368
郵政劃撥＝00033368

門市
●松江展示中心：10422臺北市松江路219號
　電話：(02)2502-5858轉734　傳真：(02)2503-6601

印　　　刷＝嘉伸印刷股份有限公司
定　　　價＝250元
港　　　幣＝83元
初　　　版＝2016.01
書　　　號＝987237

幼獅樂讀網
http://www.youth.com.tw
幼獅購物網
http://shopping.youth.com.tw/
e-mail:customer@youth.com.tw